每日十分钟 趣味音乐课

音乐基础知识

101 Music Activities

［美］玛丽·多奈利　著

满月明　译

HAL·LEONARD®

美国哈尔·伦纳德集团提供版权

SMPH

上海音乐出版社

目　录

课程	年级	内容	页码
B. 认识旋律 (识谱与记谱；根据指定的教学手册学习音乐的编创)			
38. 学唱用 Mi 和 So 创作的歌曲	1–2	通过两首歌曲，学习音的唱名和科达伊手势，用奥尔夫音条乐器演奏带有 Mi 和 So 的旋律	46
39. 学唱 Mi、So 和 La	2–3	在故事中认识和学习一小节的音乐主题	47
40. 用 Mi、So 和 La 创作旋律	2–3	创作歌曲并用奥尔夫音条乐器演奏	49
41. 学唱用 Do、Mi、So 和 La 创作的旋律	2–3	读节奏，使用科达伊手势，旋律与歌词的对应	50
42. 学唱用 Do、Re、Mi、Do 和 La 创作的旋律	2–3	读节奏，使用科达伊手势，旋律与歌词的对应	51
43. 用五声音阶创作旋律	4–5–6	创作歌曲，用奥尔夫乐器演奏歌曲的固定音型	52
44. 学唱用 Do、Re、Mi、Fa 和 So 创作的旋律	4–5–6	演唱带有 Do、Re、Mi、Fa 和 So 的歌曲，使用科达伊手势，找到歌曲中的 Fa，在歌曲每个音符下面的空白处写出正确的唱名，然后演唱，辨别歌曲	53
45. 学唱用高音 Do（Do'）创作的歌曲	4–5–6	演唱带有高音 Do 的歌曲，找到歌曲中的高音 Do，使用科达伊手势，在歌曲每个音符下面的空白处写出正确的唱名，然后演唱，辨别歌曲，八度	54
46. 学唱用 Si 创作的歌曲	4–5–6	演唱带有高音 Si 的歌曲，找到歌曲中的 Si，使用科达伊手势，在歌曲每个音符下面的空白处写出正确的唱名，然后演唱，辨别歌曲，导音，主音	55
47. 大调音阶	3–4–5–6	加上 Fa 和 Si 音，级进和跳进	56
48. 大调音阶的拓展学习	3–4–5–6	认识大调音阶中的全半音关系，大调音阶的视唱练习	57
49. 用大调音阶创作的"神秘"歌曲	4–5–6	辨别这些歌曲并演唱	58
50. 小调音阶	5–6	小调音阶中的全半音关系，小调音阶的视唱练习	59
51. 用小调音阶创作的"神秘"歌曲	4–5–6	辨别这些歌曲，边弹固定低音边唱这两首歌曲	60
52. 大调还是小调？	5–6	使用科达伊手势唱这些歌曲，分辨这些歌曲是大调还是小调，辨别歌曲	61
53. 和弦	4–5–6	演奏和弦	62
54. 大三和弦和小三和弦	4–5–6	书写、演奏和弦，听辨大三和弦和小三和弦	63
55. B 部分的音乐术语	4–5–6	复习 B 部分学习的知识	64

认识节奏

拍 子

■ 每个人都有自己的心跳（拍子）。你的心跳在哪里？＿＿＿＿＿＿＿＿＿

下图即是你的心跳（拍子）。

1. 一边指着每一颗心，一边读"嗒"。

■ 每首歌曲都有自己的"心跳"（拍子），下面这些竖线向我们展示了一首歌的"心跳"。

2. 一边指着每一拍，一边读"嗒"。

3. 在上面的每一拍下方练习写"嗒"。

4. 下面哪组图案可以表示拍子？请圈出来。要记住：每一拍的图案都是相同的。

a.

e.

b.

f.

c.

g.

d.

h.

姓名_____ 日期_____ 班级_____

2 小节线

我们把拍子分组，这样更便于读谱。下图中，一条长竖线将拍子以四个为单位分成一组。这条线被称为小节线。

1. 你看见了几组拍子呢？_____

2. 为下列拍子画小节线，每四个图案（四拍）为一组。

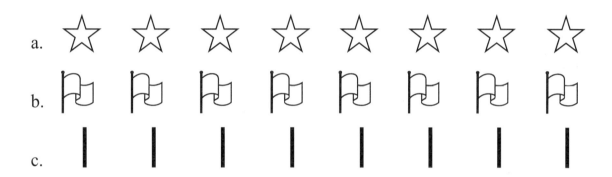

a.

b.

c.

3. 指着 a 选项中的每个星星，边打拍子边唱歌曲《小星星》。

4. 指着 b 选项中的每个小旗，边打拍子边唱歌曲《两只老虎》。

5. 自己编一个节奏，并画出对应的图案，需要画出八个（记住，每一拍的图案都是相同的）。

6. 画出小节线，将你自己创作的拍子图案以四个为单位分成一组。

 3　无声的拍子

　　有时拍子是无声的，这种无声的拍子被称为休止。在音乐记谱中，我们用休止符来表示休止。一拍的

休止符写成这样：𝄽

　　当你看到一个无声的拍子（休止符）时，不需要发出声音。

1. 识读下列图谱，遇到拍子时，读"嗒"，遇到休止符时，将手指放到嘴唇上。

2. 在每一条图谱的下方将原图谱抄写一遍。a 选项的第一小节已经为你做好了示范。

a. | | | 𝄽 | | 𝄽 | |

b. | 𝄽 | | | 𝄽 | 𝄽

c. | | 𝄽 | | | | 𝄽 |

d. | 𝄽 𝄽 | | | | 𝄽 𝄽

e. | | 𝄽 | | | | 𝄽

f. | | 𝄽 𝄽 | | 𝄽 | 𝄽

3. 在下面的空白处练习画休止符，共画八个。

姓名＿＿＿＿＿＿＿＿＿＿＿＿＿＿＿＿＿ 日期＿＿＿＿＿＿＿＿＿＿ 班级＿＿＿＿＿＿＿＿＿＿

 一拍两个音

■ 这是一组平稳的拍子：　│　│　│　│　　│　│　│　│

1. 用小节线将这些拍子以四个为单位分成一组。

2. 一边指着每一拍，一边读"嗒"。

3. 在上图横线处，将四个一组的拍子抄写一遍。

■ 在音乐记谱中，我们有时需要用两个短音去代替一个长音。为了表示出两个短音，我们用符号 ⊓ 作为标记，读作"嘀 - 嘀"。

4. 一边指着下面的符号，一边读"嘀 - 嘀"。

　⊓　⊓　⊓　⊓　│　⊓　⊓　⊓　⊓

5. 将第 4 条中的每一个"嘀 - 嘀"符号都在横线上模仿抄写一遍。

6. 一边指着下列符号，一边大声地读出"嗒"或"嘀 - 嘀"。

　a.　│　⊓　│　│　　　　d.　│　│　⊓　│

　b.　│　│　⊓　⊓　　　　e.　│　│　│　⊓

　c.　│　⊓　│　⊓　　　　f.　│　⊓　⊓　│

7. 圈出第 6 条中所有表示"嘀 - 嘀"的符号。共有多少个？＿＿＿＿＿＿＿

5 速　度

你有自己的拍子——你的心跳，当你在休息时，心跳会很慢；而当你在跑步或者做剧烈运动时，心跳会很快。

1. 把你的手放在脖子靠耳朵下面的位置上，感受你的脉搏。跟着脉搏打拍子。你觉得它的速度是快还是慢呢？＿＿＿＿＿

2. 现在，快速地挥舞手臂几分钟，再试着感受你的脉搏，跟着脉搏打拍子，你觉得它的速度是快还是慢呢？＿＿＿＿＿

一首歌曲的快慢取决于拍子的快慢。摇篮曲一般比较慢，而游戏中的音乐或舞曲通常比较快。

3. 下面是一些你可能知道的歌曲（歌词）。一边唱歌词一边打拍子，判断歌曲的速度是慢还是快。把你认为是快速的歌曲的字母序号写在兔子下面，认为是慢速的歌曲的字母序号写在乌龟下面。a 选项已经为你做好了示范：

 a. 我是一个粉刷匠，粉刷本领强。

 b. 小手拍拍，小手拍拍，手指伸出来。

 c. 玛丽有只小羊羔，小羊羔，小羊羔。

 d. 睡吧，睡吧，我亲爱的宝贝。

 e. 平安夜，圣善夜！万暗中，光华射。

 f. 叮叮当，叮叮当，铃儿响叮当。

 g. 太阳光金亮亮，雄鸡唱三唱。

 注：以上歌曲可通过 QQ 音乐、网易云音乐等平台搜索。

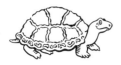

＿＿＿＿＿＿＿＿＿＿＿＿＿＿＿　　　a＿＿＿＿＿＿＿＿＿＿＿＿＿＿

6 两拍的长音

声音可以随着拍子移动。一拍一个音读"嗒"，我们用 | 来标记。

1. 原地踏步，按照上面的拍子所示，一拍踏一步。

2. 假装你在原地踏步的时候跟着拍子打鼓，每踏一拍说一声"咚"。

有时候一个声音会持续两拍。这种持续两拍的声音读"嗒－啊"，我们用 ♩ 来标记。

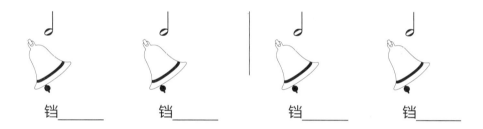

铛＿＿＿＿　　铛＿＿＿＿　　铛＿＿＿＿　　铛＿＿＿＿

3. 按照上面的图案所示，你要让每个大铃铛发出声音，使声音持续两拍。并且随着发出的声音前后摇晃一次。

4. 用手指着下面的图案，边指边念，"嗒"或"嗒－啊"。

5. 圈出本页中出现的"嗒－啊"。

6. 在空白处画出八个读"嗒－啊"的标记。

 7　节奏：长音和短音有规律的组合

■ 这是一组稳定的拍子。所有音的时值都是相同的。

1. 用蜡笔将小节线涂上颜色。

2. 一边拍手一边跟着每一拍读"嗒"。

3. 每拍一拍点一下头。

4. 每拍一拍点一下脚尖。

■ 我们将长音符、短音符和休止符有规律地组合在一起，就构成了节奏。下面是一些节奏。

A.

B.

C.

5. 在节奏 A 中，将两拍的符号圈出来。

6. 在节奏 B 中，将一拍两个音的符号圈出来。

7. 在节奏 C 中，将休止符圈出来。

8. 边拍手边读出上面的所有节奏。

画图时间

1. 画出四个红色的读"嗒"的符号。

2. 画出两个蓝色的读"嗒 - 啊"的符号。

3. 画出四个绿色的读"嘀 - 嘀"的符号。

4. 画出四个橙色的休止符。

5. 画出一组稳定的拍子。

 拍子还是节奏？

下面是一些表示拍子和节奏的谱例。

A. | | | | ⊓ | ⊓ | <u>R</u>

B. | | | | | | ＿＿＿＿

C. ♩ ♩ | | | | ⅄ ＿＿＿＿

D. ⊓ ⊓ ⊓ ⊓ ⊓ ⊓ ⊓ ⊓ ＿＿＿＿

E. | | | | | | ＿＿＿＿

F. | | | ⅄ | ⅄ | ⅄ ＿＿＿＿

G. ⊓ | | ⅄ ♩ ♩ ＿＿＿＿

H. ♩ ♩ | ♩ ♩ ＿＿＿＿

1. 在每组拍子后面写上字母 B；在每组节奏后面，写上字母 R。第一组已经为你做好了示范。

2. 一边拍手，一边读出每一行的拍子或节奏。

3. 按照谱例所示，用铅笔按照拍子打拍子。

4. 挑战：从 A 行开始不间断地读完所有谱例。

9 节奏的练习

下面是四组节奏：

A. 〔🎵节奏图〕

C. 〔🎵节奏图〕

B. 〔🎵节奏图〕

D. 〔🎵节奏图〕

1. 一边指着节奏一边读出来。

2. 跟着节奏拍拍手。

3. 在横线上抄写节奏。

分辨歌曲中的节奏

上面有三段节奏与下面的歌词相对应。在每句歌词后写出所对应的节奏的序号。（提示：一边指着歌词，一边小声地唱出来。）

1. B-I-N-G-O。 _____

2. 叮叮当，叮叮当。 _____

3. 两只老虎，两只老虎。 _____

4. 哪个节奏没有对应的歌词？ _____

10 音符书写练习

 音符可以像这样写在线间 ___**OO**___，也可以像这样写在线上 —**O**—。

全音符 **O** （嗒 - 啊 - 啊 - 啊）=4 拍。

练习在间上写出全音符：

练习在线上写出全音符：

二分音符 ♩ （嗒 - 啊）=2 拍。

练习在间上写出二分音符：

练习在线上写出二分音符：

四分音符 ♩ （嗒）=1 拍。

练习在间上写出四分音符：

练习在线上写出四分音符：

八分音符 ♪ =1/2 拍，两个八分音符 ♫ =1 拍。

练习在间上写出八分音符：

练习在线上写出八分音符：

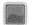 遮住本页上半部分的内容，做下面的练习。以下节奏谱中包含了全音符、二分音符、四分音符和八分音符。

1. 用 "嗒" "嘀 - 嘀" "嗒 - 啊" 或 "嗒 - 啊 - 啊 - 啊" 读出每条节奏。

2. 跟着节奏打拍子。

3. 在节奏 A 中，圈出一个全音符。

4. 在节奏 B 中，圈出一个二分音符。

5. 在节奏 C 中，圈出一个四分音符。

6. 在节奏 D 中，圈出两个八分音符。

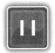 **歌词与旋律的对应**

在英文歌曲中，每个单词或者每个音节（单词的一部分）都对应一个音符。一个单词对应两个音符时需要用连字符书写，例如下面的歌词里 jingle 就要写成 jin-gle。在中文歌曲中，通常一个字对应一个音。若一个字对应两个或两个以上的音，则需在音符上添加连线。

下面这首歌你可能听过，我们节选了歌曲的一个片段，将歌词写在了音符下面。

练习： 在音符下的空白处写出一个字或词。请使用下面给出的歌词，填写在每一个横线上。

1. Are you sleep-ing? Are you sleep-ing? （你睡了吗？你睡了吗？）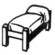

2. 老王先生有块地。(Old Mac-Don-ald had a farm)

3. 我独自走在郊外的小路上。

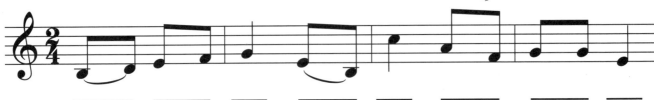

现在和你的同学们一起唱这些歌曲吧。

12　三拍的音符

在音乐记谱中，我们用一条弧线 ⌣ 将同一条线或同一个间上的两个音符连起来，这条弧线叫作连音线，它就像数学中的加号一样，把两个音符的时值加在了一起。

1 个二分音符 ♩ =2 拍　　　　　　　　1 个四分音符 ♩ =1 拍

♩　+　♩　=　♩⌣♩

2 拍　+　1 拍　=　　3 拍　　　　当你看到 ♩⌣♩ 时请读"嗒 - 啊 - 啊"。

附点二分音符

在音乐中，音符后面的点有着特别的作用，它表示这个附点音符的时值（长短）是原有音符的时值上再加上其时值的一半。

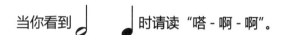

例如，一个附点二分音符 ♩. 有三拍：　2　+　1　=　3

当你看到 ♩. 时请读"嗒 - 啊 - 啊"。

1. 请用两种方式写出时值为三拍的音符：＿＿＿＿＿＿＿＿　＿＿＿＿＿＿＿＿

2. 下面是你可能听过的四首歌曲中的节奏片段。在每个片段中圈出时值为三拍的音符。

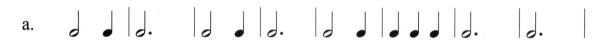

3. 将下面的每句歌词和上面的节奏对应起来，并在横线上填写相应的字母编号。（提示：除了第二个有连音线的音符以外，其余每个单词或音节都对应一个音符。）

We are climb-ing Ja-cob's lad-der　＿＿＿＿

Row, row, row your boat; gen-tly down the stream　＿＿＿＿

雪绒花，雪绒花，清晨迎着我开放。　＿＿＿＿

蓝蓝的天空银河里，有只小白船。　＿＿＿

13　学唱附点二分音符

一个附点二分音符 𝅗𝅥. 有三拍（嗒 - 啊 - 啊）。下面是一首带有附点二分音符的经典歌曲。

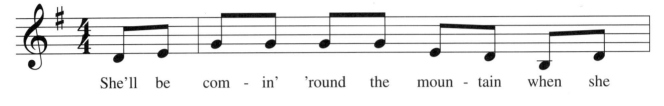

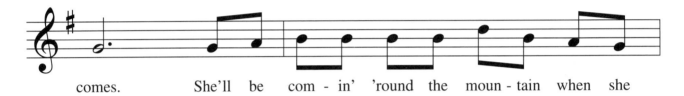

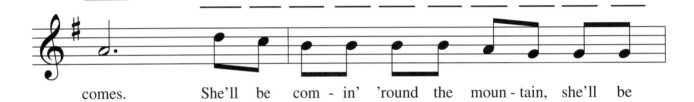

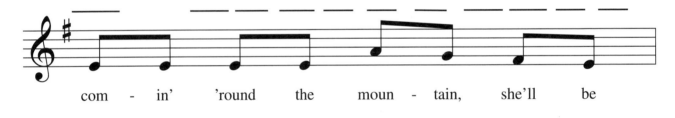

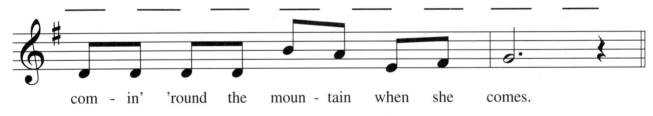

1. 圈出歌曲中的附点二分音符。

2. 用另一种方式写出时值为三拍的音符。＿＿＿＿＿

3. 读出歌曲的节奏，然后和你的同学们一起唱这首歌。

4. 编写一段新歌词告诉大家 "when she comes"（她来了）以后发生了什么事情，例如 "Oh, we'll all have choc'late pizza when she comes"（她会带巧克力披萨给我们）。在音符下面的横线上写出你的歌词并分享给同学们。

 两拍和三拍的进行

 有的歌曲是按照两拍进行的，而有的歌曲是按照三拍进行的。

《一闪，一闪，亮晶晶》(Twinkle, Twinkle, Little Star) 是两拍的进行。

1. 一边指着星星一边唱这首歌。

2. 一边原地踏步一边唱这首歌。

《祝你圣诞快乐》(We Wish You a Merry Christmas) 是三拍的进行。

1. 一边指着圣诞树一边唱这首歌。唱"wish"的时候开始指第一棵圣诞树。

2. 一边打拍子一边唱这首歌，唱"wish"的时候开始打拍子。

 下面是一些你可能知道的其他歌曲。当你唱着它们的时候试着一边指着星星或圣诞树，并尝试分辨它们是按照两拍进行的，还是按照三拍进行的。第一首已经为你做好了示范。

1. 我的国家"我属于你，你是幸福的自由国度，我歌唱你。"　　<u>三拍</u>

2. 拔萝卜，拔萝卜，嗨哟嗨哟拔萝卜。＿＿＿＿＿

3. 雪绒花，雪绒花，清晨迎着我开放。＿＿＿＿＿

4. The itsy, bitsy spider went up the waterspout. Down came the rain and washed the spider out.
　　＿＿＿＿＿

5. My Bonnie lies over the ocean. My Bonnie lies over the sea. ＿＿＿＿＿

6. There was a farmer had a dog and Bingo was his name-o. ＿＿＿＿＿

7. 叮叮当，叮叮当，铃儿响叮当。＿＿＿＿＿

8. 平安夜，圣善夜，万暗中，光华射。＿＿＿＿＿

9. 噢，我亲爱的，我亲爱的，我亲爱的克莱门汀。＿＿＿＿＿

15 拍 号

拍号出现在乐谱最开始的位置，由两个数字组成，一个数字在上面，一个数字在下面。上面的数字表示每小节有多少拍，下面的数字表示以几分音符为一拍。例如：下面的数字是4，表示以四分音符 ♩ 为一拍；下面的数字是2，表示以二分音符 ♩ 为一拍；下面的数字是8，表示以八分音符 ♪ 为一拍。

1. 下面是四个拍号和各自表示的含义。在横线上写出正确的答案。第一组已经为你做好了示范。

a. **4** = 每小节有___四___拍
 4 = 以 ♩ 为一拍

c. **3** = 每小节有_____拍
 4 = 以_____为一拍

b. **6** = 每小节有_____拍
 8 = 以_____为一拍

d. **2** = 每小节有_____拍
 2 = 以_____为一拍

请你算一算

全音符 ○ =4拍，二分音符 ♩ = 2拍，四分音符 ♩ =1拍，八分音符 ♪ = ½ 拍。

1. 以下是 **4/4** 拍的不完整小节片段，请在横线上填写一个或多个音符，使这一小节完整。

a. **4/4** ♩ ♩ ♩ _____

c. **4/4** ♩ ♩ _____

b. **4/4** ♩ ♫ ♩ ♪ _____

d. **4/4** ♫ ♩ ♫ _____

2. 以下是 **3/4** 拍的不完整片段，请在横线上填写一个或多个音符，使这一小节完整。

a. **3/4** ♩ ♩ _____

c. **3/4** ♩ ♫ _____

b. **3/4** ♫ _____

d. **3/4** ♩ _____

拓展！拓展！

1. 写出一首 **4/4** 拍歌曲的曲名 _____
2. 写出一首 **3/4** 拍歌曲的曲名 _____

16 $\frac{3}{4}$ 拍

说明： 左边是一些耳熟能详的 $\frac{3}{4}$ 拍歌曲的节奏片段，下面是与这些节奏片段相对应的歌词。请将每一条节奏和与之相匹配的歌词连在一起，并把歌词写在节奏下面的横线上（**记住每个音符下面只写一个单词或音节**）。当你完成这个练习后，把画圈的音符所对应的单词连起来，就可以解答底部的问题了。

O Christ-mas tree, O Christ-mas tree,
how faith-ful are thy branch-es!

My coun-try, 'tis of thee,
sweet land of lib-er-ty, of thee I sing

The more we get to-geth-er,
to-geth-er, to-geth-er

In a cav-ern, in a can-yon,
ex-ca-va-ting for a mine

问题： 如果你是一只快乐的布谷鸟，你会做什么？

在下面的横线上写出答案。

注：以上乐曲片段分别选自歌曲 O, Christmas Tree, The More We Get Together, My Country 'Tis of Thee, Clementine。

17 附 点

在音乐记谱中，音符后面的**附点**具有十分特殊的作用，它将这个音符的时值延长了二分之一。例如：

一个全音符 𝐨 = 4 拍。　　　4 拍的 ½ = 2 拍　　　4 拍 + 2 拍 = 6 拍

所以，加了附点的全音符 𝐨. 就有 6 拍。

𝐨 = 4 拍　　　♩ = 2 拍　　　♩ = 1 拍　　　♪ = ½ 拍　　　♬ = ¼ 拍

算一算下列附点音符的时值。先算出每个音符时值的 ½，再加上它原来的时值。将答案写在横线上。

a. ♩. = _____ 拍

b. ♩. = _____ 拍

c. ♪. = _____ 拍（这道题有点难哦！）

请你算一算

请在空白处填写拍数。

1. ♩. + ♩ = _____

2. ♩. + ♩. = _____

3. ♩. – ♪ = _____

4. ♪. – ♬ = _____

5. ♩. + ♩ + ♩ = _____

6. ♪ + ♩ + ♩ = _____

7. ♩. – ♩ = _____

8. 𝐨 – ♩. + ♩ = _____

开心一刻

1. 这是一个带有附点的圆圈：◯• = ◯◖
 你可以画出带有附点的方块吗？ □• =

2. 请再画出 4 个不同的表示附点的图例，通过画图的方式来展示附点的功能，例如画星星、苹果、馅饼、笑脸或鞋子。

18　附点四分音符

说明： 左边是一些耳熟能详的带有附点四分音符的歌曲的歌词。下面是与这些节奏片段相对应的歌词。请将每一条节奏片段和之相匹配的歌词连起来，并把歌词写在节奏下面的横线上（**记住每个音符下面只写一个单词或音节**）。

当你完成这个练习后，把画圈的音符所对应的单词写在节奏下面的横线上，就可以解答底部的问题了。

Hark, the her-ald an-gels sing,
"Glo-ry to the new-born King!"

My Bon-nie lies o-ver the o-cean,
my Bon-nie lies o-ver the sea.

My coun-try, 'tis of thee,
sweet land of lib-er-ty, of thee I sing

O beau-ti-ful for spa-cious skies,
for am-ber waves of grain,

问题： 大海怎样向海岸问好？

在下面的横线上写出答案。

The ＿＿＿＿＿ the ＿＿＿＿＿ .

注：以上乐曲片段分别选自歌曲 Hark, The Herald Angels Sing, My Bonnie Lies Over the Ocean, My Country 'Tis of Thee, America, the Beautiful.

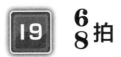

在 $\frac{6}{8}$ 拍中，每小节有六拍，以八分音符 ♪ 为一拍。

在 $\frac{6}{8}$ 拍中，一小节看起来可能像这样：

1. 上面的八分音符读"嘀"。

2. 用铅笔点着上面的八分音符打拍子。

$\frac{6}{8}$ 拍中的拍子有被分成两组的感觉：

3. 数着 1-2-3（左）4-5-6（右），1-2-3（左）4-5-6（右），从左边摇摆到右边，再从右边摇摆到左边，每数到 1 和 4 就拍一下手。

添加连音线

在同一条线或间上的两个音符之间的连音线（＿＿＿）如同加号的作用一样，把前后音符的时值加在一起。

前后相同的八分音符，可以像下面的例子一样，用连音线相连，表示其时值相加。

也可以像这样表示：

将连音线加在右边的八分音符组合中，使音符的时值等同于左边。第一题已经为你做好了示范：

1.

2.

3.

4.

5.

6.

20 算一算 1

全音符 **o** = 4 拍　　　　八分音符 ♪ = ½ 拍

二分音符 ♩ = 2 拍　　　　（提示：♪ + ♪ = ♫ ）

四分音符 ♩ = 1 节拍

说明： 下面是一些 $\frac{4}{4}$ 拍的一小节片段。以四分音符为一拍，每小节有四拍。从本页开头给出的音符中选择适当的音符，并填写在每小节的横线上。

示例 1　　♩　♩　♫
　　　　　2 ＋ 1 ＋ 1/2＋1/2 ＝ 4

示例 2　　♩　♩　♩　♩
　　　　　1 ＋ 1 ＋ 1 ＋ 1 ＝ 4

1.

7.

2.

8.

3.

9.

4.

10.

5.

11.

6.

12.

21 节奏练习

说明： 左边是一些耳熟能详的歌曲节奏片段，下面是与这些节奏片段相对应的歌词。请将每一条节奏片段和与之相匹配的配上的歌词连在一起，并把歌词写在节奏片段下面的横线上（**记住每个音符下面只写一个单词或音节**）。当你完成这个练习后，把画圈的音符所对应的单词或音节起来，就可以解答底部的问题了。

There was an old la-dy
who swal-lowed a fly.

My coun-try, 'tis of thee,
sweet land of lib-er-ty...

B-I-N-G-O, B-I-N-G-O, B-I-N-G-O
and Bin-go was his name-o.

The ants go march-ing
one by one.

问题： 农夫为什么很开心?

在下面的横线处写出答案。

因为：＿＿＿＿＿＿＿＿＿＿＿＿＿＿＿＿＿＿＿
＿＿＿＿＿＿＿＿＿＿＿＿＿＿＿＿＿＿＿。

注：以上乐曲片段分别选自歌曲 *There Was An Old Lady Who Swallowed A Fly*, *My Country 'Tis of Thee*, *B-I-N-G-O*, *The Ants Go Marching*。

姓名_____ 日期_____ 班级_____

22 算一算 2：连音线

全音符 𝗼 = 4 拍 八分音符 ♪ = ½ 拍

二分音符 ♩ = 2 拍 十六分音符 ♬ = ¼ 拍

四分音符 ♩ = 1 拍

　　在同一条线或间上的两个音符之间的连音线 ⌣ 如同加号一样，把两个音符的时值加在了一起。连音线可以跨过小节线，从而让一个音符的声音持续几个小节。

1. 下面的这些音符已经被连在了一起。在等号后面的横线上写出一个音符，其时值要与等号前面的总时值相同。第一题已经为你做好了示范：

a. ♩⌣♩ = ___𝗼___ d. ♩⌣♩ = _____ g. ♪⌣♪ = _____

b. ♬ = _____ e. 𝗼⌣♩ = _____ h. ♩⌣♩ = _____

c. ♩⌣♪ = _____ f. ♪⌣♬ = _____ i. ♩⌣♩ = _____

2. 下面的这些音符已经被连在了一起。在每个音符下面写出它的时值，之后在连音线下面写一个加号。然后计算两个音符总的时值，并把它写在横线上。第一题已经为你做了示范：

a. 𝗼⌣𝗼
 4 + 4 = ___8___ d. ♩⌣♩ = _____ g. ♩⌣♩ = _____

b. 𝗼⌣♩ = _____ e. ♩.⌣♩ = _____ h. ♩⌣♪ = _____

c. 𝗼⌣𝗼⌣𝗼 = _____ f. ♩⌣♩ = _____ i. ♪♪ = _____

23　连　线

连线是一根用来连接两个或两个以上音符的弧线。在演奏中，连线表示这些音符需要连奏（连续且平顺的）。

下面是两个关于连线的例子：

在歌唱中，连线意味着歌词的一个单词或音节需要以两个或两个以上的音来演唱，例如下列谱例中的"oh"。

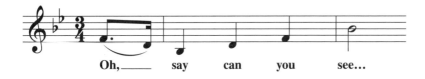

1. 下面的练习中，连线没有被画出来。在音符下画出连线使乐谱完整。

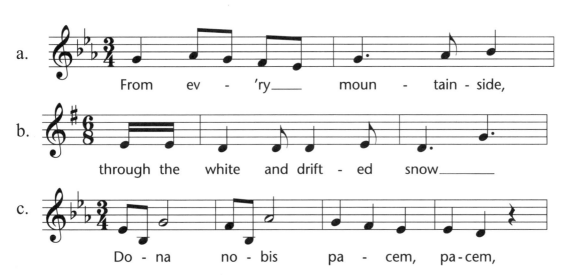

2. 判断下列弧线是连线还是连音线，并在横线上写出答案。

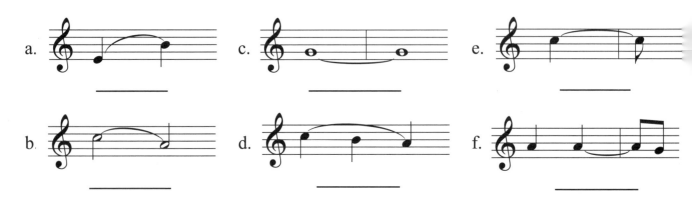

 音乐中的休止符

■ 音乐中的每一个音符都有与之对应的休止符。

全音符 **O** =4 拍　　　　　　　　　全休止符 ━ = 休止 4 拍

二分音符 ♩=2 拍　　　　　　　　　二分休止符 ▬ = 休止 2 拍

四分音符 ♩=1 拍　　　　　　　　　四分休止符 𝄽 = 休止 1 拍

注意，全休止符和二分休止符看起来十分相似，区别在于全休止符在横线的下方，而二分休止符在横线的上方。

■ 下面是一些 $\frac{4}{4}$ 拍的一小节片段，以四分音乐符为一拍，每小节有四拍。在横线上填写适当的休止符使小节完整。第一题已经做好了示范：

1. 　　　　5.

2. 　　　　6.

3. 　　　　7.

4. 　　　　8. ＿ ♫ ♩

■ 和你的同学一起读上面的节奏。

遮住本页第一段的内容，回答下面的问题：

1. 哪个休止符持续了四拍？　＿＿＿＿＿＿

2. 哪个休止符持续了一拍？　＿＿＿＿＿＿

3. 哪个休止符持续了两拍？　＿＿＿＿＿＿

姓名＿＿＿＿＿＿＿＿＿＿＿＿＿＿＿＿＿ 日期＿＿＿＿＿＿＿＿＿ 班级＿＿＿＿＿＿＿＿＿

25 表示休止时间更短的休止符

音乐中的每一个音符都有与之对应的休止符。

八分音符 ♪ = ½ 拍 八分休止符 ♪ = 休止 ½ 拍

十六分音符 ♬ = ¼ 拍 十六分休止符 ♬ = 休止 ¼ 拍

八分休止符和十六分休止符看起来很像。需要注意的是，八分音符和八分休止符都只有一条尾巴，十六分音符和十六分休止符都有两条尾巴。

下面是一些一小节 $\frac{4}{4}$ 拍的片段，以四分音符为一拍，每小节有四拍。在横线上填写适当的休止符使小节完整。第一题已经做好了示范：

1.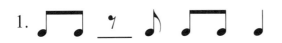

5.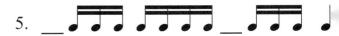

2.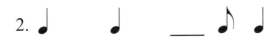

6.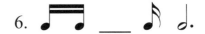

3.

7.

4.

8.

和你的同学一起读上面的节奏。

遮住本页第一段的内容，回答下面的问题：

1. 哪个休止符持续了二分之一拍？ ＿＿＿＿＿＿

2. 哪个休止符持续了四分之一拍？ ＿＿＿＿＿＿

26　更多休止符

在音乐中，每一个音符，都有与之对应的休止符。

全音符 **o** = 4 拍　　　　　　全休止符 ▬ = 休止 4 拍

二分音符 ♩ = 2 拍　　　　　　二分休止符 ▬ = 休止 2 拍

四分音符 ♩ = 1 拍　　　　　　四分休止符 𝄽 = 休止 1 拍

八分音符 ♪ = ½ 拍　　　　　　八分休止符 𝄾 = 休止 ½ 拍

十六分音符 ♬ = ¼ 拍　　　　　十六分休止符 𝄿 = 休止 ¼ 拍

下面是一些两小节 $\frac{4}{4}$ 拍的片段；以四分音乐符为一拍，每小节有四拍。在横线上填写适当的休止符使小节完整。第一题已经为你做好了示范：

1.

5.

2.

6.

3.

7.

4.

8.

和你的同学一起读出上面的节奏。

遮住本页第一部分的内容，回答下面的问题：

1. 哪个休止符持续了二拍？　＿＿＿＿＿

2. 哪个休止符持续了二分之一拍？　＿＿＿＿＿

3. 哪个休止符持续了四拍？　＿＿＿＿＿

4. 哪个休止符持续了四分之一拍？　＿＿＿＿＿

5. 哪个休止符持续了一拍？　＿＿＿＿＿

27 建造金字塔

下图显示了各种音符之间的时值关系。它们组成了一座金字塔的形状。

根据上面的图表，回答下面的问题。

1. 多少个二分音符等于一个全音符? ＿＿＿＿＿＿＿＿

2. 多少个四分音符等于一个全音符? ＿＿＿＿＿＿＿＿

3. 多少个八分音符等于一个全音符? ＿＿＿＿＿＿＿＿

4. 多少个十六分音符等于一个全音符? ＿＿＿＿＿＿＿＿

5. 多少个四分音符等于一个二分音符? ＿＿＿＿＿＿＿＿

6. 多少个八分音符等于一个二分音符? ＿＿＿＿＿＿＿＿

7. 多少个十六分音符等于一个二分音符? ＿＿＿＿＿＿＿＿

8. 多少个八分音符等于一个四分音符? ＿＿＿＿＿＿＿＿

9. 多少个十六分音符等于一个四分音符? ＿＿＿＿＿＿＿＿

10. 多少个十六分音符等于一个八分音符? ＿＿＿＿＿＿＿＿

11. 金字塔的每层都有多少拍? ＿＿＿＿＿＿＿＿

以上面的图表为例，建一座休止符的金字塔。你需要用到下面这些休止符。

全休止符 = ▬

二分休止符 = ▬

四分休止符 = 𝄽

八分休止符 = 𝄾

十六分休止符 = 𝄿

姓名＿＿＿＿＿＿＿＿＿＿＿＿＿＿＿＿＿＿＿＿　日期＿＿＿＿＿＿＿＿＿＿＿＿　班级＿＿＿＿＿＿＿＿＿＿

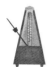　　**28 切分节奏**　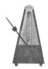

切分节奏使节奏或节拍重音向弱拍或者一拍中较弱部分发生转移。切分节奏让音乐听起来不再稳定，变得有些"不均匀"。

下面是一首带有切分节奏的经典歌曲的歌词，歌名为《你是一面古老荣耀的旗帜》(You're a Grand Old Flag)。竖线表示稳定的节奏。你能找到切分节奏在哪里吗？

1. 轻轻地用脚打拍子（跟着竖线）。从歌词"grand"（荣耀）开始，边打拍子边唱这首歌。

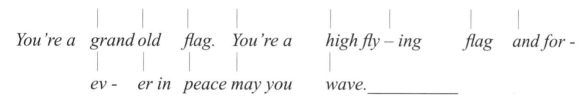

这首歌里有一个切分节奏，对应两个词，它们在哪里？　＿＿＿＿＿＿＿　＿＿＿＿＿＿＿＿＿＿

2. 节拍器是一种能够产生稳定拍子的仪器（请看本页最上面的图片）。让班级里一半的学生拍手打拍子，来扮演节拍器，另一半学生跟着拍子唱《你是一面古老荣耀的旗帜》这首歌。然后互相交换，再来一遍。

3. 下面是这首歌的节奏谱。用合适的节奏音节读出这首歌的节奏，如"嗒""嘀 - 嘀"等。注意在"high flying"（高飞）这句歌词中两个八分音符之间的四分音符（♪ ♩ ♪）读得重一些，并用"嗒 - 嗒 - 嗒"读，确保中间的"嗒"念得要比前后的"嗒"更长。

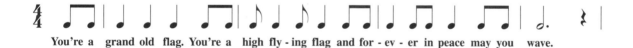

4. 圈出每条节奏中的切分节奏。

5. 读出所有的节奏，并用手鼓演奏切分节奏。

 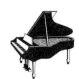

29 聆听带有切分节奏的音乐

在带有切分节奏的音乐中，那些通常比较稳定的节奏会发生一些短时的变化。你会听到一些出乎意料的重音或停顿。

聆听罗伊·安德森的作品《切分时钟》(The Syncopated Clock)。

1. 聆听时，将你的小臂当作是时钟的钟摆。跟着音乐中（木板发出）的"嘀嗒"声前后摆动小臂。当你听到不同寻常的"嘀嗒"声（切分节奏）时，举手示意。

2. 跟着歌曲第一主题中的钟摆声拍手。记下出现的切分节奏。多听几遍，直到你可以凭记忆表演。

3. 轮流表演歌曲中出现的第一主题的钟摆声。

聆听斯科特·乔普林的作品《演艺人》(The Entertainer)。

在这首钢琴作品中，左手部分（低音声部）保持稳定的节奏，右手部分（高音声部）则使用切分节奏来演奏。

下面是切分节奏的示例：

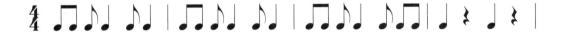

1. 圈出谱例中的切分节奏。
2. 你在这首作品中听到了多少次这个节奏？（脑筋急转弯！）
3. 在这首作品中你听到了多少种乐器在演奏？

拓展！拓展！

这首作品被用作 1973 年（很久以前！）的一部电影的主题曲。你知道这部电影的名字吗？

30 十六分音符

一个十六分音符 ♪ 有 ¼ 拍。四个十六分音符组合起来写成这样：♪♪♪♪。用"嘀 - 嗒 - 嘀 - 嗒"读这个节奏。四个十六分音符的时值等于一个四分音符的时值。

1. 用适当的节奏音节读下面的节奏。

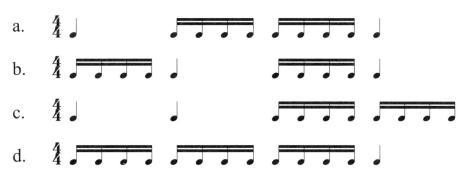

2. 在课堂上用打击乐器演奏每一条节奏。

3. 再演奏一次。这次用鼓来演奏每个四分音符，用钟琴（或者其他两种乐器）来演奏十六分音符。

4. 更换乐器再重新演奏一次。

有时候两个十六分音符会和一个八分音符组合在一起：♪♪♪ ♪♪♪

嘀 嘀 - 嗒 嘀 - 嗒嘀

它们组合在一起的时值是一拍。

5. 用合适的节奏音节读下面的节奏。

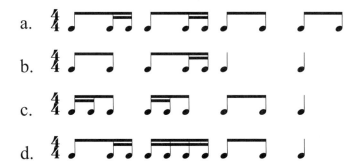

6. 在课堂上用打击乐器演奏每一条节奏。

7. 城市名称的节奏组合：按照下面的对应关系用城市的名称代替上面节奏中的音符。

 ♩ = 京 ♪♪ = 上海 ♪♪♪♪ = 呼和浩特 ♪♪♪ = 石家庄

拓展！拓展！
还有什么城市的名称适合这些节奏吗？

31 十六分音符的拓展知识

下面的节奏来自你可能熟悉的三首歌曲。

A.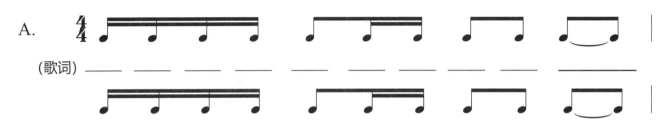

（歌词）

B.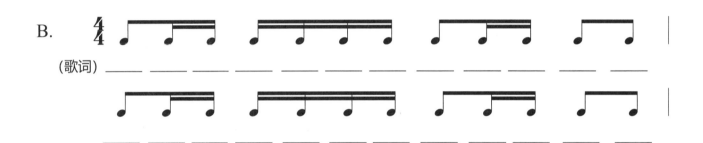

（歌词）

C.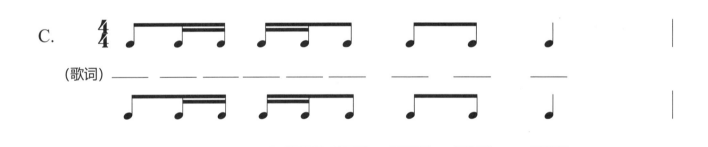

（歌词）

1. 用合适的节奏音节读上面的节奏。

2. 用打击乐器演奏上面的节奏。

3. 下面的歌词与上面的节奏相对应。在音符下面的横线上填写歌词。（记住：每个音符对应一个单词或音节。）

Zum ga-li, ga-li, ga-li, Zum ga-li, ga-li.
Zum ga-li, ga-li, ga-li, Zum ga-li, ga-li.

（选自歌曲 *Zum Gali Gali*）

Fly in the but-ter-milk, shoo, fly, shoo!
Fly in the but-ter-milk, shoo, fly, shoo!

（选自歌曲 *Skip to My Lou*）

Kook-a-bur-ra sits in the old gum tree.
Mer-ry, mer-ry king of the bush is he.

（选自歌曲 *Kookaburra*）

32 附点八分音符和附点十六分音符

说明： 左边是一些耳熟能详的歌曲的节奏片段，下面是与这些节奏片段相对应的歌词。请将每一条节奏和之相匹配的歌词连起来。把歌词写在音符下面与之相对应的横线处（**记住每个音符下面只写一个单词或音节**）。当你完成这个练习后，把画圈的音符所对应的单词或音节起来，就可以解答底部的问题了。

Oh, say can you see
by the dawn's ear-ly light

Jin-gle bells, jin-gle bells,
jin-gle all the way

I come from Al-a-bam-a
with a ban-jo on my knee

Cir-cle to the left,
the old brass wag-on

注：以上乐曲片段分别选自歌曲 *The Star Spangled Bamer*, *Jingle Bells*, *Oh! Susanna*, *Old Brass Wagon*。

问题： 当你发动汽车的时候，为什么电池没电了？

答案：Because _____

上面的节奏谱来自四首歌曲，请读一读节奏，然后选出其中一首歌与你的同学一起唱。（♪. ♬ = 嘀－嗒）

33　强拍和弱拍

一小节中的拍子，有的是强拍，有的是弱拍。在 $\frac{4}{4}$ 拍中，第一拍和第三拍是强拍，第二拍和第四拍是弱拍。按照下面的图示，在第一拍和第三拍处重重地敲一下桌子，在第二拍和第四拍处轻轻地拍一下手。

在 $\frac{3}{4}$ 拍中，第一拍是强拍，第二和第三拍是弱拍。按照下面的图示，在第一拍处重重地敲一下桌子，在第二拍和第三拍处轻轻地拍一下手。

1. 画出你自己喜欢的图案组合来代表 $\frac{4}{4}$ 拍中的强拍和弱拍，例如：用狮子代表强拍，猫咪代表弱拍。然后再画出 $\frac{3}{4}$ 拍的图案组合。你可以使用相同的图案，也可以设计不同的图案。

2. 与同学分享你画的图案。

3. 从后面这些 $\frac{4}{4}$ 拍的歌曲中选择一首，与同学们一起边敲击拍手边唱：《两只老虎》《玛丽有只小羊羔》《铃儿响叮当》。

4. 从后面这些 $\frac{3}{4}$ 拍的歌曲中选择一首，与同学们一起边敲击拍手边唱：《祝你圣诞快乐》《克莱门汀》《我的宝贝漂过大洋》。或者自选一首歌来演唱。

姓名＿＿＿＿＿＿＿＿＿＿＿＿＿＿　日期＿＿＿＿＿＿＿＿　班级＿＿＿＿＿＿＿＿

34 弱 起

有时，歌曲在小节的中间或者末尾开始。这个出现在第一个强拍前的小节被称为弱起小节。例如：

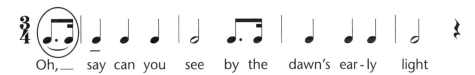

歌词 "Oh" 上方的音符所在的小节被称为弱起小节。歌词 "say" 上方的四分音符是这首歌的第一个强拍。

1. 下面是一些你可能听过的歌曲。有一些是弱起小节开始的，也有一些不是。将弱起小节圈起来，并在每首歌曲的第一个强拍下画一根横线。

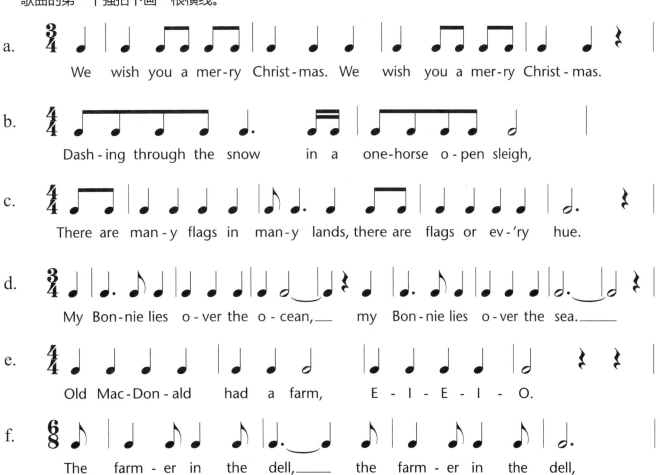

2. 选择一些歌曲与同学一起唱。

3. 你可以再想起别的以弱起小节开始的歌曲吗？

注：以上乐曲片段分别选自歌曲 *We Wish You a Merry Christmas*，*Jingle Bells*，*There Are Many Flags*，*My Bonnie Lies Over the Ocean*，*Old Mac-Don-ald Had a Farm*，*The Farmer in the Dell*，*Jolly Old Saint Nicholas*。

 35 速 度

速度意味着拍子的快慢。速度有助于设定歌曲的情绪和感觉。下面是一些表示速度的意大利术语和它们的释义。

意大利术语	释义
Lento	慢板；缓慢的
Modrerato	中板；适中的
Allegro	快板；快速的
Presto	急板；疾速的

下面是一些描述情绪的词语。在每个词语后面，写出其释义和与之相符的速度术语。某些词语可能对应着两个正确答案。第一个已经为你做好了示范（对于这项练习，你可能会查词典以求帮助）。

情绪词	释义	速度术语
1. 有活力的	精力充沛地做某事	presto
2. 无忧无虑的		
3. 愉快的		
4. 开朗的		
5. 庄严的		
6. 活泼的		
7. 安宁的		
8. 幽默的		
9. 自豪的		
10. 沮丧的		

下面是一些歌曲的第一句歌词。在每一句歌词后面，写上与其相符的速度术语，然后选择上面的一个情绪词来描述这首歌。

	速度	情绪

1. 冬青树叶装点着山丘，啦啦啦啦啦啦啦啦啦。

 Deck the halls with boughs of holly. Fa-la-la-la-la, la-la-la-la. ＿＿＿＿ ＿＿＿＿

2. 我的祖国，这就是你，甜蜜的自由大陆，我在你面前歌唱。

 My country, 'tis of thee, sweet land of liberty. Of thee I sing. ＿＿＿＿ ＿＿＿＿

3. 安静，宝贝，别说话，爸爸给你买只知更鸟。

 Hush, little baby, don't say a word. Papa's gonna buy you a mockingbird. ＿＿＿＿ ＿＿＿＿

4. 当她来时她将绕山而来。

 She'll be coming 'round the mountain when she comes. ＿＿＿＿ ＿＿＿＿

5. 噢，你是否看到了那落日的余晖？

 Oh, say can you see by the dawn's early light? ＿＿＿＿ ＿＿＿＿

6. 安静的夜晚，圣洁的夜晚。一切都很冷清，一切都很明亮。

 Silent night, holy night. All is calm, all is bright. ＿＿＿＿ ＿＿＿＿

7. 冲破大风雪，我们坐在雪橇上。

 Dashing through the snow in a one-horse open sleigh. ＿＿＿＿ ＿＿＿＿

8. 有个农夫养了只狗，名字叫宾果。

 There was a farmer had a dog and Bingo was his name-o. ＿＿＿＿ ＿＿＿＿

36　A 部分的音乐术语

第一部分： 将 A 列中的音乐术语与 B 列中与之对应的正确释义用线连起来。

A	B
1. 拍子	两条小节线之间的音符和休止符
2. 小节	用来记写音符
3. 速度	用来连接位于不同线或不同间上的音符的弧线
4. 五线谱	稳定的律动
5. 连线	拍子的快慢

第二部分： 从下面给出的音乐术语中选择合适的词填写到横线处。

　节奏　　　　　小节线　　　　　拍号　　　　　连音线　　　　　切分

1. 在歌曲的开始，用来表示以什么音符为一拍，每个小节有多少拍的数字组合叫作 ＿＿＿＿＿＿＿＿＿

　＿＿＿＿＿＿＿＿＿＿＿＿＿。

2. 一根将五线谱划分为不同小节的竖线叫作 ＿＿＿＿＿＿＿＿＿＿＿＿。

3. ＿＿＿＿＿＿＿＿＿＿＿＿＿＿＿＿＿使节奏或节拍重音向弱拍或者一拍中较弱部分进行转移。

4. 一系列不同时值的音符有规律的组合称为 ＿＿＿＿＿＿＿。

5. ＿＿＿＿＿＿＿是一条用来连接同一条线或间上的两个音符，并将其时值相加的弧线。

第三部分： 在横线上写出音符或休止符。

1. 全音符 ＿＿＿＿＿　　　5. 四分音符 ＿＿＿＿＿　　　8. 八分休止符 ＿＿＿＿＿

2. 全休止符 ＿＿＿＿＿　　6. 四分休止符 ＿＿＿＿＿　　9. 十六分音符 ＿＿＿＿＿

3. 二分音符 ＿＿＿＿＿　　7. 八分音符 ＿＿＿＿＿　　　10. 十六分休止符 ＿＿＿＿＿

4. 二分休止符 ＿＿＿＿＿

37 节奏字谜

说明： 在下面的字母表中圈出列表中给出的词汇。可以按照正反、上下、左右以及对角的顺序去寻找。

```
U D Y J G Y A A A S T R Q W P Q S G P I
E E O J D Z Z K T S F W T E N U B E D S
I T Z T Q O F U E U C W R T Z A W I F I
G M B N T Y T R I D C U V H Y R A G K X
H O E A N E E T P M T A Q G T T L H O T
T X Q J S L D B E A O F V C E E T T L E
H L L D O P R Q N D T J H X M R Z H X E
R G J H Y X Y G U E J N O P N E N C N
E X W Z T I I U S A U I S I O O G O R T
S I M E W S Z L H J R A G K L T M T K H
T C I G E P K D O A C T R H R E I E S N
Q T P M I U I Q M X L U E T T A H T D O
C O I T E W P P T H L F U R E H F N L T
O T H V P J N L P S A H N R R N Z G E
S Y N C O P A T I O N L R O R O R O B T
F F T M D L Q T C H R O F B T N T E T E
K F I Q P L P D J T A Y Z R X E G E S E
F H Q N R W H O L E N O T E E H Z V I T
M B E A T Y Z I A T V C U J U S N F S V
S G R H Y T H M P I C K U P N O T E D U
```

十六分音符 (SIXTEENTH NOTE) 二分音符 (HALF NOTE) 八分休止符 (EIGHTH REST)
附点八分音符 (DOTTED EIGHTH NOTE) 四分休止符 (QUARTER REST) 切分 (SYNCOPATION)
拍子 (BEAT) 连线 (SLUR) 弱起 (PICKUP NOTE)
全音符 (WHOLE NOTE) 八分音符 (EIGHTH NOTE) 连音线 (TIE)
速度 (TEMPO) 节奏 (RHYTHM) 附点四分音符 (DOTTED
华尔兹 (WALTZ) 时值 (TIME SIGNATURE) QUARTER NOTE)

B 认识旋律

38 学唱用 Mi 和 So 创作的歌曲

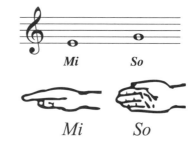

■ 右侧谱例是 Mi 和 So 在五线谱上的位置。

右图是表示这两个音的手势动作。

边唱这两个音的唱名，边做手势动作，练熟为止。

■ 按照下面的提示学唱歌曲。

A.

蜂 鸟
Hummingbird

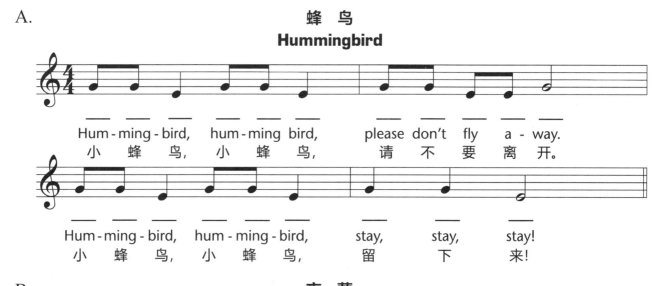

Hum - ming - bird,　hum - ming bird,　please don't fly a - way.
小　蜂　鸟，　小　蜂　鸟，　请　不　要　离　开。

Hum - ming - bird,　hum - ming - bird,　stay,　stay,　stay!
小　蜂　鸟，　小　蜂　鸟，　留　下　来!

B.

夜 莺
Songbird

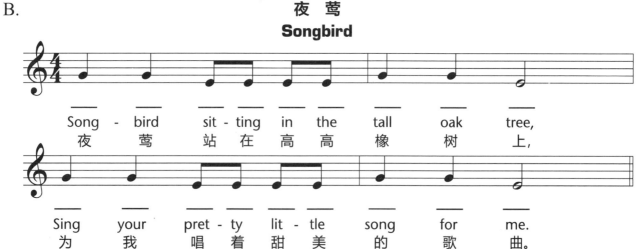

Song - bird　　sit - ting in the　tall　oak　tree,
夜　莺　　站 在 高 高　橡　树　上，

Sing　your　pret - ty lit - tle　song　for　me.
为　我　唱 着 甜 美　的　歌　曲。

1. 先读节奏，然后在音符下面的横线上写出唱名。

2. 唱熟唱名，再加上歌词演唱。

3. 用排钟或木琴演奏这两首歌曲，Mi 的音名是 E，So 的音名是 G。

姓名＿＿＿＿＿＿＿＿＿＿＿＿＿＿＿＿ 日期＿＿＿＿＿＿＿＿＿ 班级＿＿＿＿＿＿＿＿＿＿

 学唱 Mi、So 和 La

■ 右侧谱例是 Mi、So 和 La 在五线谱上的位置。

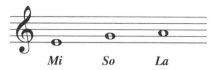

右图是表示这三个音的手势动作。

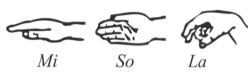

■ 边唱这些音的唱名，边做手势动作。熟练之后，朗读下面的故事，当音节歌出现时，边唱边做手势动作。

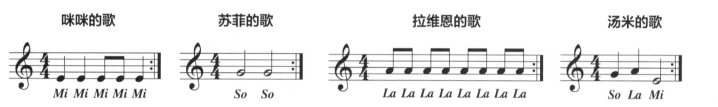

咪咪的歌　　**苏菲的歌**　　**拉维恩的歌**　　**汤米的歌**

不和谐的熟食店

曾经，有一家熟食店，气氛非常不友好，里面的居民相处得很不愉快。进口奶酪咪咪，非常自私，她不愿意与别人分享冰箱的货架。她只想着自己，并且整天都在唱着："Me, me, me, me, me. Me, me, me, me, me."（唱"咪咪的歌"）苏菲是她货架上面的邻居，总是无精打采的，无论你和她说什么，她只会回答你："So? So? So? So?"。（唱"苏菲的歌"）。每天都是如此——咪咪很自私，苏菲很烦躁（唱"咪咪的歌"，再接着唱"苏菲的歌"）。

拉维恩是一根茴香腌黄瓜，她住在苏菲右上方的货架上。不和谐的气氛让她很痛苦，每次她们开始争吵，拉维恩都会用指头堵住耳朵来隔离她们争吵的声音。她会唱着："La, la, la, la. La, la, la, la. La, la, la, la. La, la, la, la."争吵声让人受不了啦！（唱"拉维恩的歌"）

托尼是熟食店的老板，他对这一片乱糟糟的景象感到非常生气，他说："再给你们一天时间，你们再这样吵下去，我就把你们通通做成三明治酱。"吵闹声停止了片刻，随后又开始了（"咪咪的歌""苏菲的歌"，然后再唱"拉维恩的歌"，最后一起大声唱所有的歌）。

托尼十分烦躁，他打开了刚送过来的食物箱子，发现了一盒午餐肉，然后打开了它。

苏菲突然来了兴致，问道："你是谁？"

新来的回答到："我叫意大利腊肠汤米。"（唱"汤米的歌"）

这时，拉维恩问道："你是好相处的吗？还是你也很挑剔？"

汤米高声回答道："我对每个人都很友好。"

拉维恩松了口气："谢天谢地。"

苏菲说道："在你没有自己的货架前，你可以跟我坐在一起。"

汤米回答到："好啊，谢谢啦，我正想这样做呢。"

咪咪也邀请道："过来坐在我这边吧，你不用爬那么高。"

汤米再次回答道："好啊，谢谢啦，这样也好。"

拉维恩说道："这是一个好的改变。每个人都能与别人好好相处，现在到我这边来看看吧。"

汤米再次回答道："好啊，谢谢啦，我这就过去。"汤米把自己切成了好几片，坐在了每个食物旁边。

从这天起，熟食店变得和谐起来，这一切都是因为意大利腊肠汤米。（唱"汤米的歌"）

这是一个真实的故事！

1. 在五线谱的线上画八个四分音符的 Mi。

2. 在五线谱的线上画四个二分音符的 So。

3. 在五线谱的间上画两个全音符的 La。

4. 在钟琴上演奏"咪咪的歌"。Mi 的音名是 E。

5. 在钟琴上演奏"苏菲的歌"。So 的音名是 G。

6. 在钟琴上演奏"拉维恩的歌"。La 的音名是 A。

7. 在钟琴上演奏"汤米的歌"。你能指出自己演奏的是哪些音吗？

40 用 Mi、So 和 La 创作旋律

■ 右侧谱例是 Mi、So、La 三个音。

(Mi 在最下面的那条线上，So 在 Mi 上面的那条线上，La 在 So 上面的间上）。

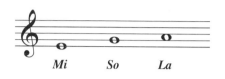

右图是表示这三个音的手势动作。边做手势边唱这三个音的唱名。

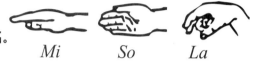

■ 下面是一些 $\frac{2}{4}$ 拍（以四分音乐符为一拍，每小节有两拍）的节奏型，它们应该对你创作旋律有所帮助。

1. 现在尝试用上面列出的三个音和节奏型在五线谱上创作旋律。记住：音符可以上行，可以下行，也可以平行（保持不变）。

2. 用唱名和手势动作唱你创作的旋律。

3. 用木琴演奏你创作的旋律。

Mi 的音名是 E。

So 的音名是 G。

La 的音名是 A。

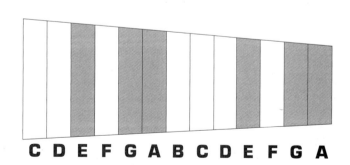

41 学唱用 Do、Mi、So 和 La 创作的旋律

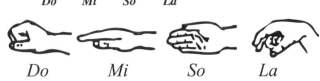

■ 右侧谱例是 Do、Mi、So、La 在五线谱上的位置。

右图是表示这四个音的手势动作。

边唱这四个音的唱名，边做手势动作，练熟为止。

■ 按照下面的提示学唱歌曲。

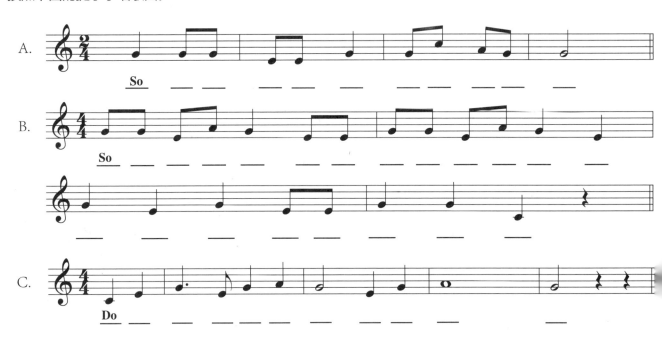

1. 读旋律的节奏。

2. 在音符下面的横线上写出唱名。

3. 以正确的节奏唱这些唱名。

4. 以下是上面三条旋律的歌词。在歌词后面的横线上写出与歌词相对应的旋律的字母编号。尝试将歌词与旋律结合起来演唱。

Michael, row the boat ashore. Alleluia! ＿＿＿（选自 *Michael, Row the Boat Ashore*）

高高的兴安岭，一片大森林 ＿＿＿（选自《勇敢的鄂伦春》）

Ring around the rosey. A pocketful of posies. Ashes! Ashes! We all fall down. ＿＿＿＿（选自*Ring Around the Rosey*）

5. 边唱上面的歌曲，边在低音木琴上演奏下面的固定音型。（提示：两个人可以在同一件乐器上演奏。）

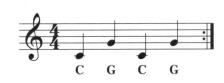

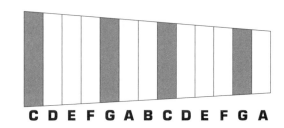

姓名＿＿＿＿＿＿＿＿＿＿＿＿＿＿ 日期＿＿＿＿＿＿＿＿＿＿ 班级＿＿＿＿＿＿＿＿＿＿

42 学唱用 Do、Re、Mi、So 和 La 创作的旋律

■ 右侧谱例是 Do、Re、Mi、So、La 在五线谱上的位置。

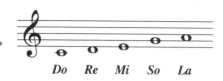

■ 右图是表示这五个音的手势动作。

边唱这五个音的唱名，边做手势动作，练熟为止。

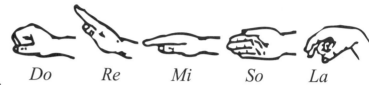

■ 按照下面的提示学唱旋律。

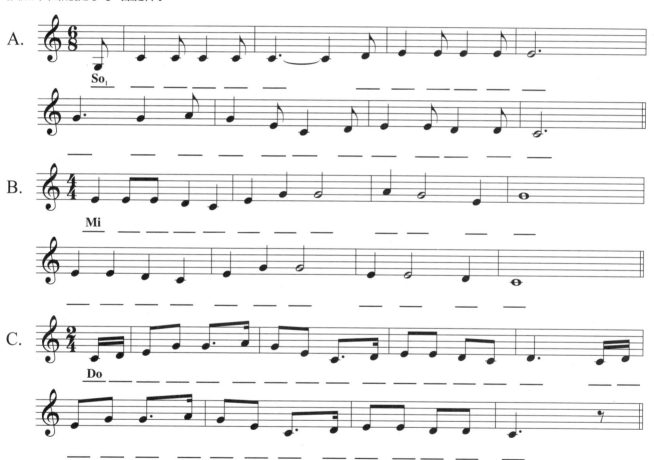

1. 读旋律的节奏（遇到附点四分音符时读"嗒 - 啊"）。

2. 在音符下面的横线上写出唱名。（第一题已经为你做好了示范，它是 So，但是唱起来比二线上的 So 低八度。）

拓展！拓展！

你可以给这些旋律取个名字吗？

A.＿＿＿＿＿＿＿＿＿＿＿ B.＿＿＿＿＿＿＿＿＿＿＿ C.＿＿＿＿＿＿＿＿＿＿＿

43 用五声音阶创作旋律

下面的**五声音阶**由 Do、Re、Mi、So、La 构成。这五个音在你创作歌曲时会用到。

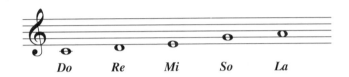

下面你将创作一条 4/4 拍的旋律，需要运用由二分音符、四分音符、八分音符组合起来的不同节奏型，并确保每小节中所有的音符时值加起来为四拍。第 2 和第 4 小节中已经为你写出了两个音符。

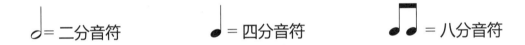

1. 在五线谱上创作旋律。

2. 尝试在木琴上演奏你创作的旋律。为了更容易演奏，你可以去掉 B 键和 F 键。

3. 现在请再次演奏，同时请你的同学在铝板琴上演奏下面的固定音型。

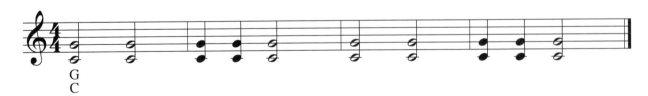

姓名_____ 日期_____ 班级_____

44 学唱用 Do、Re、Mi、Fa、So 创作的旋律

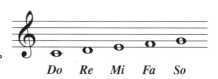

右侧谱例是 Do、Re、Mi、So、La 在五线谱上的位置。

右图是表示这五个音的手势动作。

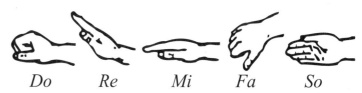

边唱这五个音的唱名，边做手势动作，练熟为止。

按照下面的提示学唱旋律。

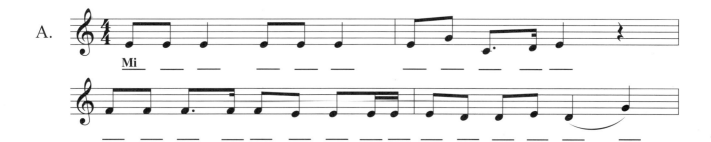

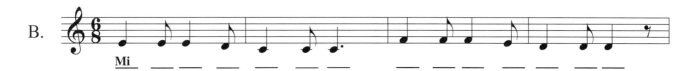

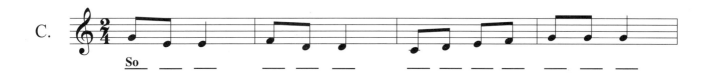

1. 读出旋律的节奏。

2. 在音符下面的横线上写出唱名。

3. 以正确的节奏唱这些唱名。

拓展！拓展！

你可以给上面三条旋律取个名字吗？

A._____ B._____ C._____

45　学唱用 Do、Re、Mi、Fa、So、La、Do′ 创作的旋律

■　右侧谱例是 Do、Re、Mi、Fa、So、La 和 Do′
在五线谱上的位置。

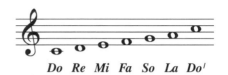

下图是表示这些音的手势动作。

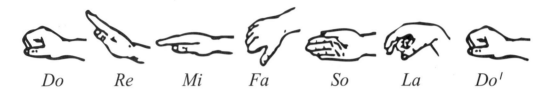

Do′ 比 Do 高八度。

边唱这些音的唱名，边做手势动作，练熟为止。

■　根据下面的说明学唱歌曲。

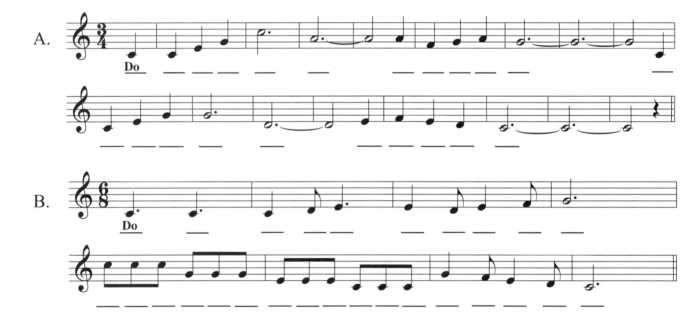

1. 读旋律的节奏。

2. 在音符下面的横线上写出唱名。

3. 以正确的节奏唱这些唱名。

拓展！拓展！

你可以给上面两条旋律取个名字吗？

A.＿＿＿＿＿＿＿＿＿＿＿＿＿　　B.＿＿＿＿＿＿＿＿＿＿＿＿

 学唱用 Do、Re、Mi、Fa、So、La、Si、Do′ 创作的旋律

右侧谱例是 Do、Re、Mi、Fa、So、La、Si 和 Do′ 在五线谱上的位置。

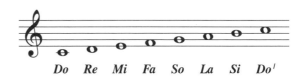

下图是表示这些音的手势动作。

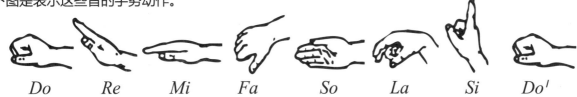

以上这些音是大调音阶中的八个音级。Si 比 Do′ 低半音。Si 被称为导音，因为它会将你引回到大调音阶的主音 Do 上。

边唱这些音的唱名，边做手势动作，练熟为止。

按照下面的提示学唱旋律。

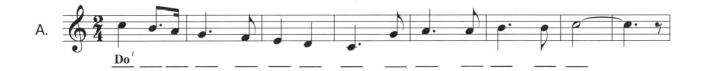

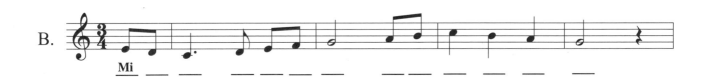

1. 读旋律的节奏。

2. 在音符下面的横线上写出唱名。

3. 以正确的节奏唱这些唱名。

拓展！拓展！

你可以给上面两条旋律取个名字吗？

A.＿＿＿＿＿＿＿＿＿＿　　B.＿＿＿＿＿＿＿＿＿＿

47 大调音阶

音乐中按照音高从低到高的顺序，从主音到另一个八度的主音的组合称为音阶。右侧谱例是由 Do、Re、Mi、Fa、So、La、Si、Do′ 的大调音阶。

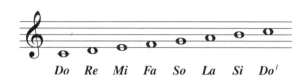

当你用不同的方式将音阶中的音（即音级）组合在一起，再加上不同的持续时间（即节奏），你便创作出了旋律。

音阶中的每个音级都有一个唱名。大调音阶从 Do 开始，到 Do′ 结束。Do 是大调音阶中的**主音**。每个唱名，都有一个手势动作。

1. 边唱大调音阶的音，边做相应的手势动作。

2. 在下方的五线谱中写出大调音阶。

3. 在五线谱下方的横线上填写相应的唱名。

当一个音从一条线上向上或向下移到相邻的间上，或者从一个间上移动到相邻的一条线上，这种移动方式称为级进。音阶中每相邻的两个音就是级进关系。

当一个音从一条线上移动到另外一条线上，或者从一个间上移动到另外一个间上，这种移动方式称为跳进。大多数的旋律都是由级进和跳进构成的。

4. 在下列音符下方的横线上填写音名，然后再写出是级进还是跳进。第一个已经为你做好了示范。

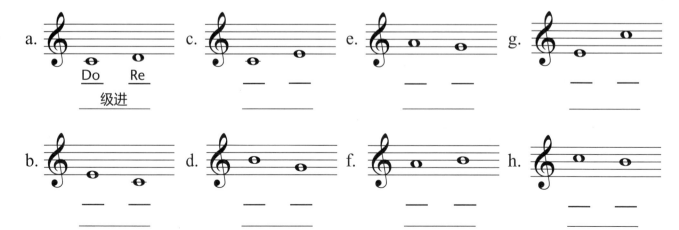

48 大调音阶的拓展学习

音阶中每两个音级之间的音高距离是全音或者是半音。如下图所示，大调音阶各音级之间的全半音关系是：全 全 半 全 全 全 半。

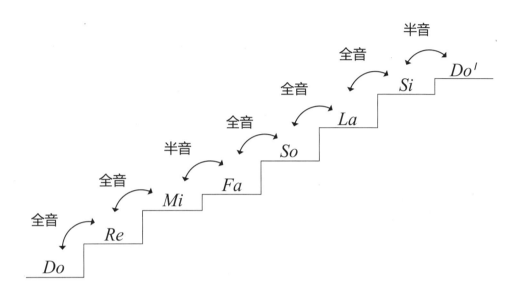

1. 在木琴上演奏大调音阶：从大字组的 C（Do）开始，向上（向琴键右边）演奏一组八个音，到小字组的 C（C′）停止。

2. 在你敲击音键的同时唱这些音的唱名。

3. 写出与这些音相对应的音键的音名。

唱名：Do Re Mi Fa So La Si Do′

音名：＿ ＿ ＿ ＿ ＿ ＿ ＿ ＿

4. 在下方空白处自己设计一幅大调音阶阶梯图，注意要清楚地表明音阶中每两音之间的全半音关系。

 用大调音阶创作的"神秘"歌曲

下面是五首"神秘"歌曲。

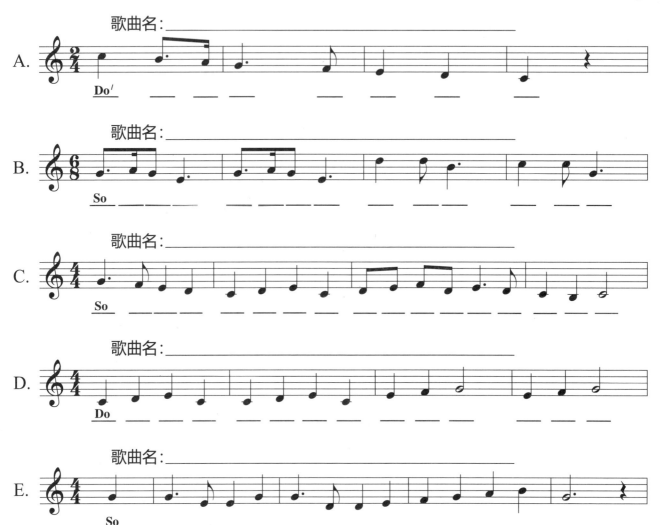

1. 在每一个音符下方的横线上写出正确的唱名。

2. 用唱名唱这些旋律，并做相应的手势动作。

3. 在每首歌上方的横线上填写对应的歌曲名。

　　可在这些歌曲名中选择：*Silent Night*（《平安夜》）、*Are You Sleeping*（《你睡着了吗?》）、*Joy to the World*（《普世欢腾》）、*America, the Beautiful*（《美丽的国度》）、*Deck the Halls*（《闪亮的圣诞节》）。

4. 将歌曲名称中横线标出的词，做适当的重新排列，能够解答本页最后的谜语。

问题： 为什么当孩子们离校回家之后，管理员更喜欢学校了呢?

答案：Because he thinks（因为他认为）＿＿＿＿　＿＿＿＿＿　＿＿＿＿　＿＿＿＿　＿＿＿＿．

50 小调音阶

一些歌曲是用小调音阶来创作的。在小调音阶中，主音不再是 Do 而是 La。有时，小调音阶也被描述为"可怕的"或"悲伤的"声音。

小调音阶中的每两个音级之间的音高距离也都是全音或者是半音。如下图所示，小调音阶各音级之间的全半音关系是：全 半 全 全 半 全 全。

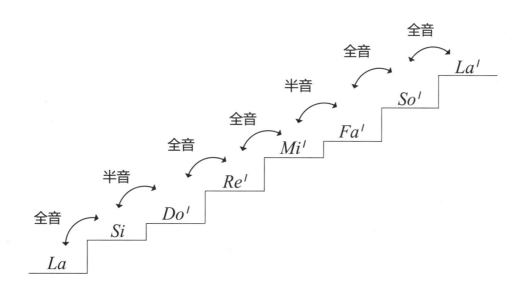

1. 在木琴上演奏小调音阶：从大字组的 A（La）开始，向上（向琴键右边）演奏一组八个音，到小字组的 A（A′）停止。

2. 在你敲击音键的同时唱这些音的唱名。

3. 写出与这些音相对应的音键的音名。

唱名：La Si Do′ Re′ Mi′ Fa′ So′ La′

音名：___ ___ ___ ___ ___ ___ ___ ___

4. 在下方空白处自己设计一幅小调音阶阶梯图，注意要清楚地表明音阶中每两个音之间的全半音关系。

51 用小调音阶创作的"神秘"歌曲

下面是五首"神秘"歌曲。

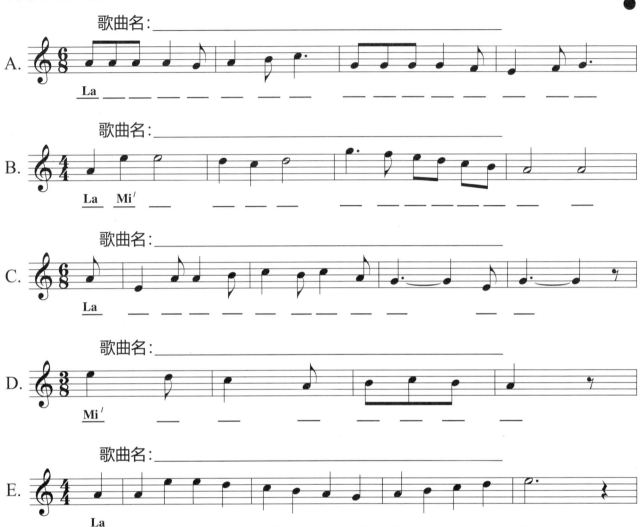

1. 在每一个音符下方的横线上写出正确的唱名。

2. 用唱名唱这些旋律，并做相应的手势动作。

3. 在每首歌上方的横线上填写对应的歌曲名。

可在这些歌曲名中进行选择：*We Three Kings of Orient Are*（《三博士歌》）、*Paddy Works on the Railway*（《铁路工帕迪》）、*All the Pretty Little Horses*（《美丽的小马驹》）、*God Rest Ye Merry Gentlemen*（《上帝赐予你快乐，先生们》）、*The Ants Go Marching*（《蚂蚁列队走》）

4. 将歌曲名中用横线标出的词重新排列，就能解答下面的问题了。

谜语： 为什么小虫子们野餐时这么开心？

答案：Because（因为）＿＿＿ ＿＿＿ ＿＿＿ ＿＿＿ ＿＿＿

52　大调还是小调?

1. 下面是六段你可能听过的旋律。读每段旋律的节奏。

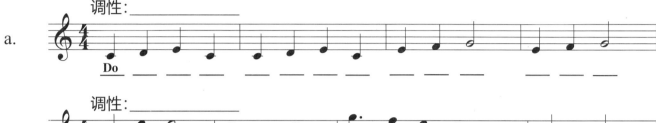

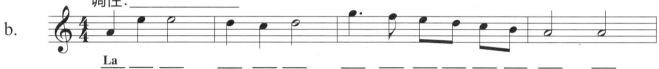

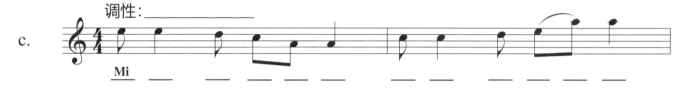

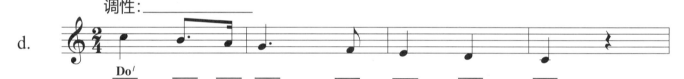

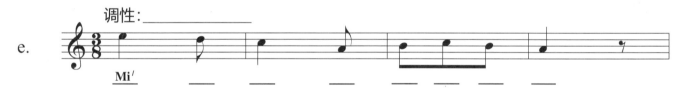

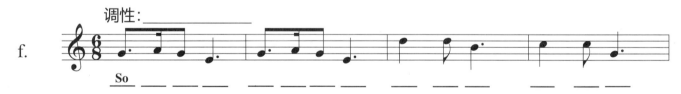

2. 在音符下方的横线上写出唱名。第一题已经为你做好了示范。

3. 这些旋律是大调还是小调? 在每段旋律上方的横线上写出你的答案。

拓展! 拓展! 你知道这些歌曲的名字吗? 在下面的横线上写出曲名。

A.＿＿＿＿＿＿＿＿＿＿＿＿＿＿　　B.＿＿＿＿＿＿＿＿＿＿＿＿＿＿　　C.＿＿＿＿＿＿＿＿＿＿＿＿＿＿

D.＿＿＿＿＿＿＿＿＿＿＿＿＿＿　　E.＿＿＿＿＿＿＿＿＿＿＿＿＿＿　　F.＿＿＿＿＿＿＿＿＿＿＿＿＿＿

53 和弦

■ 和弦是由三个或三个以上的音同时发声所构成。下面是一个 C 大三和弦，由 C、E、G 三个音构成。

C 大三和弦：
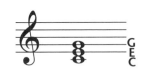
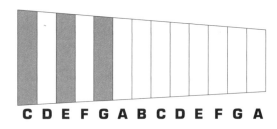

1. 一只手拿两个小槌，另一只手拿一个小槌，奥尔夫音条乐器上演奏 C 大三和弦。

2. 一边唱《两只老虎》，一边再次演奏这个和弦。注意歌曲的起始音是 Do（C）。

3. 一边唱《划，划，划小船》，一边用奥尔夫音条乐器再次演奏 C 大三和弦。注意歌曲的起始音是 Do（C）。

■ 这是一个 E 小三和弦，由 E、G、B 三个音构成。

E 小三和弦：
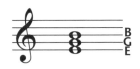
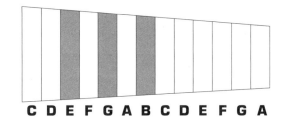

1. 一只手拿两个小槌，另一只手拿一个小槌，用奥尔夫音条乐器演奏 E 小三和弦。

2. 一边唱 Zum Gali Gali，一边再次演奏这个和弦。注意歌曲的起始音是 La（E 音）。

3. 一边唱《独木舟之歌》(Canoe Song)，一边用奥尔夫音条乐器再次演奏 E 小三和弦。注意歌曲的起始音是 Mi（B 音）。

拓展！拓展！圈出下面能够演奏和弦的乐器。

钢琴　单簧管　小军鼓　吉他　长笛　竖琴　法国小号　八孔竖笛　管风琴

为什么？＿＿＿＿＿＿＿＿＿＿＿＿＿＿＿＿＿＿＿＿＿＿＿＿＿

54 大三和弦和小三和弦

■ **和弦**是由三个或三个以上的音同时发声构成的。和弦有大小之分。下面是一个F大三和弦，由F、A、C三个音构成。

F大三和弦：

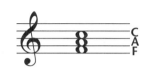 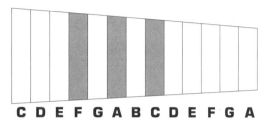

1. 用奥尔夫音条乐器演奏 F 大三和弦，为了能使三个音同时发声，你需要用到三个小槌。

■ 下面是一个 D 小三和弦，由 D、F、A 三个音构成。

D小三和弦：

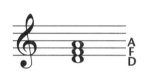

2. 在钟琴、铝板琴或钢琴上演奏 D 小三和弦。

3. 聆听大三和弦和小三和弦，并找出两者的差别。再次演奏 F 大三和弦和 D 小三和弦。

■ 认识更多的和弦。

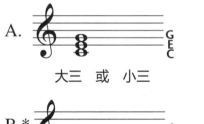 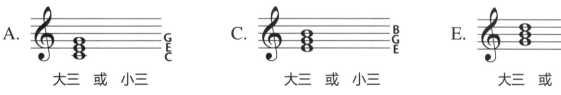 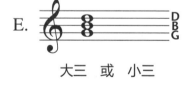

A. 大三 或 小三　　C. 大三 或 小三　　E. 大三 或 小三

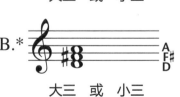 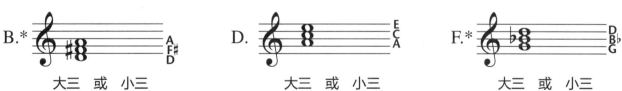 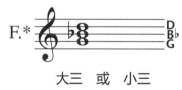

B.* 大三 或 小三　　D. 大三 或 小三　　F.* 大三 或 小三

1. 用上面列出的乐器演奏这些和弦。

2. 在和弦后面的五线谱上练习书写这些和弦。

3. 再次演奏并判断它们是大三和弦还是小三和弦，并圈出正确的答案。

* 演奏这些和弦，你需要改变音条。

55　B 部分的音乐术语

第一部分： 将 A 列中的音乐术语与 B 列中对应的正确释义用线连起来。

A

1. 音阶

2. Mi

3. 和弦

4. 五声音阶

5. 唱名

B

同时发声的三个音

由五个音构成的音阶组合

大调音阶的第三个音

唱谱时给每个音级使用的名称

将音符按照全音或半音的关系进行组合

第二部分： 选出正确的答案并填写在横线上。

小调　　级进　　跳进　　大调　　主音

1. Do、Re、Mi、Fa、So、La、Si、Do 是 ＿＿＿＿＿＿ 音阶。

2. 在大调音阶中，Do 是 ＿＿＿＿＿＿＿。

3. 从 Do 到 Mi 是 ＿＿＿＿＿＿＿。

4. La、Si、Do、Re、Mi、Fa、So、La 是 ＿＿＿＿＿ 音阶。

5. 从 Do 到 Re 是 ＿＿＿＿＿＿＿＿。

第三部分： 在横线上填写唱名。

1.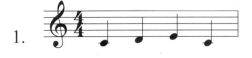

2.

3

4.

C 认识五线谱和音名

56 五线谱、小节和小节线

由五条线和四个间构成的乐谱称为五线谱。

五线谱

五线谱被分成一个个小的部分，这些部分称为小节。每小节中的拍子数相等。

↑ 小节 ↑

那些将五线谱分成小节的线称为小节线。

↑ 小节线

认识没有音符的五线谱

1. 你看见了几条小节线？ _____

2. 你看见了几个小节？ _____

3. 在第二小节中间写下一个 X。

4. 在第四小节中间写下一个 O。

色彩时间

1. 将五线谱中的线涂成蓝色。

2. 将小节线涂成红色。

3. 将第三小节涂成绿色。

4. 你看见了几个小节？ _____

57　大声还是小声?

想一想下面文字描述的声音大小，圈出你的答案。

1.

狮子的咆哮

大声　　　　小声

2.

毛毛虫的蠕动

大声　　　　小声

3.

飞机发动机的声音

大声　　　　小声

4.

女孩的悄悄话

大声　　　　小声

5.

猫咪的脚步声

大声　　　　小声

6.

喧闹的收音机声

大声　　　　小声

7.

鸟儿的鸣叫

大声　　　　小声

8.

摇滚乐队的演出

大声　　　　小声

58 高音还是低音?

想一想下面的人、动物、乐器、物件发出的声音是高音还是低音（注意，高音并不一定是大声的，低音并不一定是小声的）。圈出你的答案。

1.

熊

高音　　　低音

5.

婴儿

高音　　　低音

2.

老鼠

高音　　　低音

6.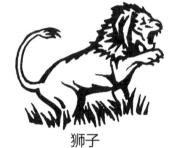

狮子

高音　　　低音

3.

哨子

高音　　　低音

7.

大号

高音　　　低音

4.

低音鼓

高音　　　低音

8.

长笛

高音　　　低音

59 五线谱上的高音和低音

音的高低称为**音高**。如谱例所示，音高较高的音写在五线谱较高的线或间上。

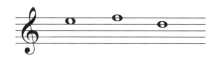

如谱例所示，音高较低的音写在五线谱较低的线或间上。

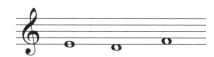

如谱例所示，音高适中的音写在五线谱中间的线或间上。

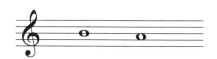

1. 在下面的五线谱上，练习书写五个音高较低的音符。(你可能会多次用到同一条线或间)。

2. 在下面的五线谱上，练习书写五个音高较高的音符。

3. 在下面的五线谱上，练习书写五个音高适中的音符。

4. 在下面的五线谱上，从左边开始，从低到高书写六个音符。

5. 在下面的五线谱上，从左边开始，从高到低书写六个音符。

60 五线谱上的音符和旋律走向

■ 音符 ♩ 是由圆形的**符头** ● 和线形**符尾** 组成的。五线谱上的音符可以上行、下行或者平行。在下面的谱例中，根据符头从左至右的位置变化来确定音符是如何移动的。

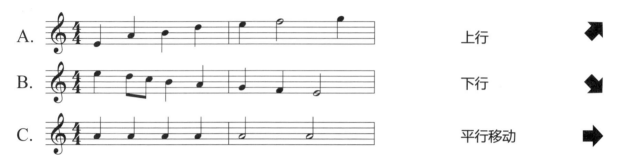

A. 　　　　　　　　　　　　　　　　　上行 ↗

B. 　　　　　　　　　　　　　　　　　下行 ↘

C. 　　　　　　　　　　　　　　　　　平行移动 →

■ 用铅笔将下列五线谱中音符的符头连起来，判断音符主要是上行、下行还是平行移动。在右边的横线上写出你的答案。

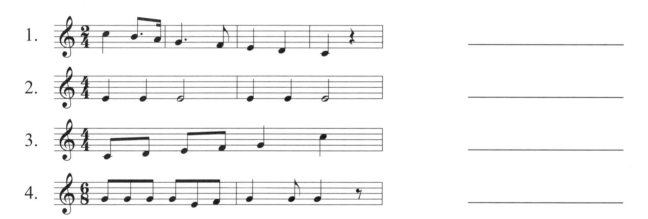

1. ＿＿＿＿＿＿＿＿＿＿＿

2. ＿＿＿＿＿＿＿＿＿＿＿

3. ＿＿＿＿＿＿＿＿＿＿＿

4. ＿＿＿＿＿＿＿＿＿＿＿

■ 在下列五线谱上写出上行、下行和平行移动的音符。

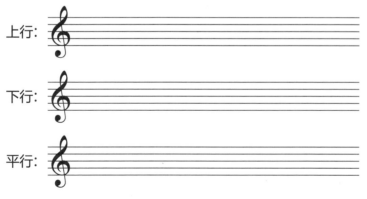

上行：

下行：

平行：

拓展！拓展！ 你能认出上面序号 1—4 示例中的四条旋律属于哪些歌曲吗？如果能，请在下面写出歌曲名。

＿＿

＿＿

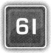

歌词：主歌

音符写在五线谱上，歌词写在音符的下面，如下例所示。

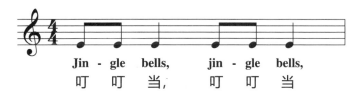

每个词或词的部分（音节）都对应一个音符。在英文歌曲中，当一个词对应两个音符时，例如歌曲《铃儿响叮当》中的"Jingle"这个词，是使用连字符写出来的，如下所示：jin-gle。在中文歌曲中，则通常一个字对应一个音。

在许多歌曲中，同一段旋律往往会对应不同的成套的歌词。这些成套的歌词便被称为：**主歌**。当你唱第一段主歌时，需要阅读五线谱下方的第一行歌词。当你唱完第一行五线谱时，跳到第二行五线谱下面的第一行歌词。当你唱完所有五线谱下方的第一行歌词后，回到第一行五线谱下的第二行歌词再开始唱。下面是具有两段**主歌**的歌曲例子：

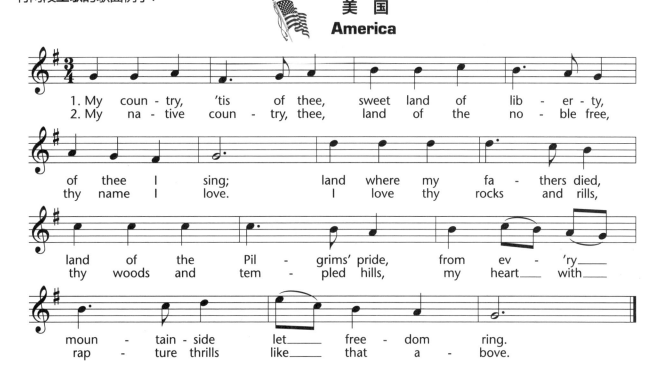

1. 写出第一段主歌中的第十五个单词。＿＿＿＿＿＿＿＿＿＿＿＿＿＿＿＿＿＿＿

2. 第二段主歌中的第二个单词是什么？＿＿＿＿＿＿＿＿＿＿＿＿＿＿＿＿＿＿

3. 在单词"歌唱"之后唱什么歌词？＿＿＿＿＿＿＿＿＿＿＿＿＿＿＿＿＿＿＿

4. 从歌曲中选取只有一个音节的歌词写出来。＿＿＿＿＿＿＿＿＿＿＿＿＿＿＿

5. 从歌曲中选取一个具有两个音节的歌词写出来。＿＿＿＿＿＿＿＿＿＿＿＿＿

6. 从歌曲中选取一个具有三个音节的歌词写出来。＿＿＿＿＿＿＿＿＿＿＿＿＿

62　歌词：主歌和副歌

许多歌曲中，同一个旋律往往对应不同的多段歌词。这种多段的歌词被称为**主歌**。

在歌曲中，每段主歌之后都会重复一遍的部分称为**副歌**。副歌的歌词始终不变。歌曲《辛迪》中有两段**主歌**和一段副歌。

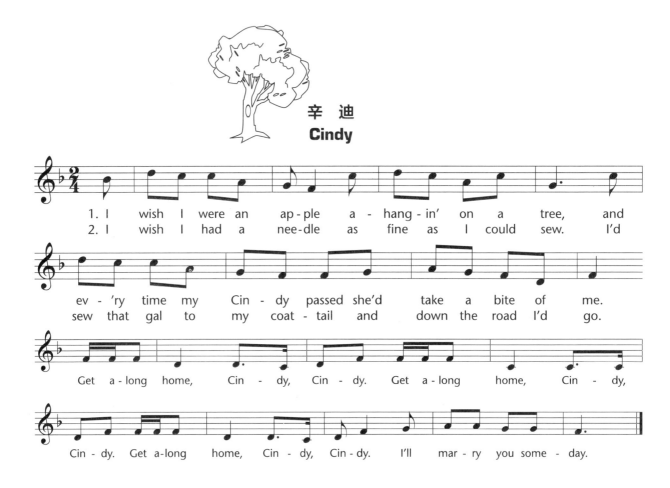

1. 将第一段主歌中的歌词涂成红色。

2. 第一段主歌中的第六个词是什么？＿＿＿＿＿＿＿＿＿＿＿＿＿＿＿＿＿＿＿＿＿

3. 将第二段主歌中的歌词涂成绿色。

4. 第二段主歌的最后一个词是什么？＿＿＿＿＿＿＿＿＿＿＿＿＿＿＿＿＿＿＿

5. 用铅笔在副歌的歌词下面划横线。

6. 与你的同学一起唱这首歌曲。

7. 唱主歌时，边拍腿边演唱。

8. 唱副歌时，边拍手边演唱。

姓名＿＿＿＿＿＿＿＿＿＿＿＿＿＿＿＿　　日期＿＿＿＿＿＿＿＿＿＿＿　　班级＿＿＿＿＿＿＿＿＿＿

63 音名（一）

我们用 A、B、C、D、E、F、G 这七个英文字母来代表七个基本音级的音名，它们循环往复。（没有字母 H、I 和 J。）

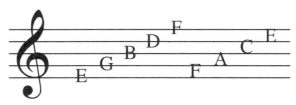

从最下面一条线开始，在线上的音名分别是 E、G、B、D 和 F。

下面的句子可以帮助你记忆线上的音名。句子里每个单词的首字母都对应线上的音名。

Every　Good　Boy　Does　Fine.

和你的同学一起以这些音名作为单词的首字母组词，并将这些单词连成一句话。（下面已经做出了示例。）

示例：**Empty　Garbage　Before　Dad　Flips.**
你的句子：E＿＿＿＿＿＿　G＿＿＿＿＿＿　B＿＿＿＿＿＿　D＿＿＿＿＿　F＿＿＿＿＿＿.

从最下面的第一间开始，间上的音名依次是 F、A、C 和 E。（这些字母可以拼写成单词"FACE"，即"脸"。）

下面的句子可以帮助你记忆间上的音名。

Father　Always　Cries　Easily.

和你的同学一起以这些音名作为单词的首字母组词，并将这些单词连成一句话。（下面已经做出了示例。）

示例：**Farm　Animals　Can　Escape.**
你们的句子：F＿＿＿＿＿＿　A＿＿＿＿＿＿　C＿＿＿＿＿　E＿＿＿＿＿.

在横线上填写音名。

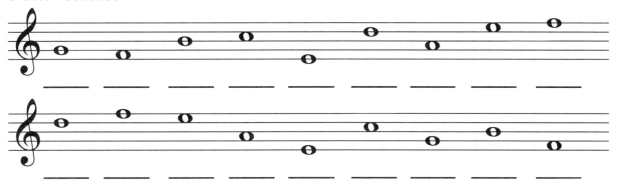

认识五线谱和音名　　73

64 音名（二）

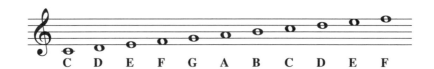

（注意，C 和 D 音在五线谱最下面一条线的下方。）

说明：每个音都有音名。参照上面给出的示例，在下面的横线上填写音名。这些音名组合起来会成为单词，帮你理解下面的故事。

动物园之旅

一天，我的 ＿ ＿ ＿ 带我去动物园。我们在那里看见了住在 ＿ ＿ ＿ 里的猴子。

猴子正在吃 ＿ ＿ ＿ ＿ ＿ 。爸爸说："这只猴子弄得我也饿了。午餐 ＿ ＿ ＿

里有什么？"我拿出了两个 ＿ ＿ ＿ 沙拉三明治，我们吃了起来。我的三明治黏糊糊的，弄得我

的 ＿ ＿ ＿ ＿ 上到处都是。

猴子吵闹着 ＿ ＿ ＿ ＿ ＿ 食物。它可爱极了，我把一块三明治放在了笼

子 ＿ ＿ ＿ 。这时候，一个戴着大大的亮闪闪的 ＿ ＿ ＿ ＿ ＿ 保安走了过来，指

了指一个标识牌说到："禁止 ＿ ＿ ＿ ＿ 动物！"然后我们就坐上 ＿ ＿ ＿ 回家了。

姓名＿＿＿＿＿＿＿＿＿＿＿ 日期＿＿＿＿＿＿＿＿ 班级＿＿＿＿＿＿＿＿

65 钢琴琴键

■ 下图显示了钢琴琴键的一部分。注意，琴键的排列主要有两个黑键一组和三个黑键一组的组合模式。

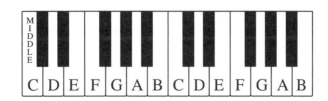

为了更好地认识琴键，我们可以先从两个黑键的组合开始。两个黑键组中最左边的那个白键是 C。

■ 钢琴琴键中，处于正中央的那个 C 被称为**中央 C**。低音在中央 C 的左边，高音在中央 C 的右边。

1. 在琴键图上模拟弹奏一个大调音阶。从中央 C 开始，每八个白键一组向右移动（上行音阶）。音高是

上升了还是下降了呢？＿＿＿＿＿＿＿＿＿＿＿＿＿＿＿＿＿＿＿＿＿＿＿

2. 再次弹奏同时唱出音符的音名。

3. 现在在钢琴上演奏一遍。

■ 注意在钢琴上两个紧挨在一起的白键（E 和 F，B 和 C）。它们在大调音阶中是半音关系。

□ = 全音 ∧ = 半音

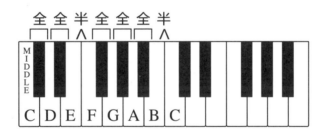

1. 在琴键下方的横线上填写琴键的唱名。第一题已为你做好了示范。

Do ＿ ＿ ＿ ＿ ＿ ＿

2. 哪几组音是半音关系？＿＿＿ 和 ＿＿＿，＿＿＿ 和 ＿＿＿。

3. 看一看你的钢琴，它有多少个琴键？＿＿＿＿＿＿＿＿＿＿＿＿＿＿

4. 它是怎样发出声音的呢？（查看一下它的内部结构。）＿＿＿＿＿＿＿＿

5. 说出其他键盘乐器的名称。＿＿＿＿＿＿＿＿＿＿＿＿＿＿＿＿＿＿

66 五线谱上的音与对应的钢琴琴键

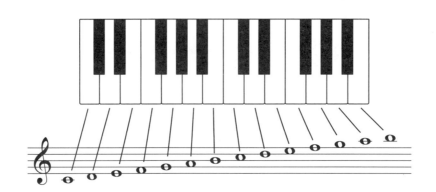

1. 在上面的五线谱中圈出中央 C。

2. 在教室里的钢琴上找到中央 C。

3. 在下面的琴键图中，找到与五线谱上的音所对应的琴键，并涂上颜色，然后在下方的横线上填写音所对应的音名。第一题已经为你做好了示范。

a.

F

d.

＿

g.

＿

b.

＿

e.

＿

h.

＿

c.

＿

f.

＿

i.
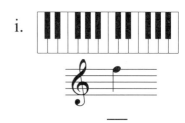
＿

4. 在教室的钢琴上弹奏第 3 条练习中的每个音。

练习你的新技能

现在让我们使用目前学习到的所有技能，边弹边唱一首歌。

划，划，划小船
Row, Row, Row Your Boat

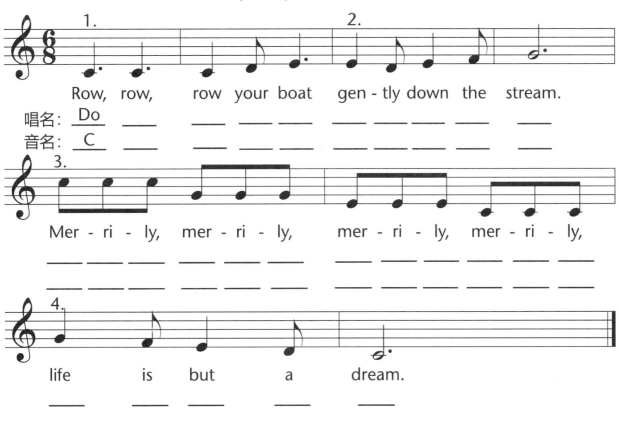

唱名：　Do
音名：　C

1. 读歌曲的节奏。

2. 用红色的笔圈出一个四分音符。

3. 用蓝色的笔圈出一个附点四分音符。

4. 用绿色的笔圈出一个八分音符。

5. 在第一行横线上写出音符的唱名。

6. 唱这些音符的唱名。

7. 在第二行横线上写出音名。

8. 唱音名。

9. 在纸制琴键上练习弹奏这个旋律。

10. 在教室的钢琴上练习弹奏这个旋律。

11. 在你熟练地弹完上面的旋律之后，让你的朋友在钢琴键盘的低音区域，或者用木琴不断地重复弹奏第四部分（歌曲的最后两个小节），你完整地弹奏旋律。然后交换演奏。一遍遍地唱这首歌，首尾相衔。

68　音阶和五线谱

■ 下面这张图是用阶梯来表示大调音阶中的全半音关系。

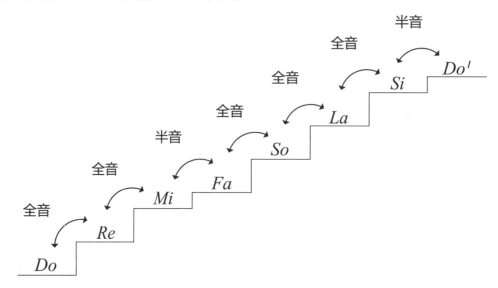

■ 现在，把上图所展示的全半音关系用五线谱来表示。

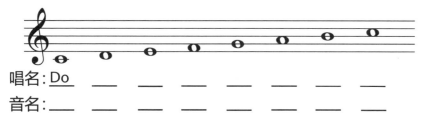

唱名：Do ＿＿ ＿＿ ＿＿ ＿＿ ＿＿ ＿＿ ＿＿

音名：＿＿ ＿＿ ＿＿ ＿＿ ＿＿ ＿＿ ＿＿ ＿＿

1. 在第一条横线上填写音符的唱名。

2. 在第二条横线上填写音符的音名。

3. 用下面的符号标出大调音阶中的全半音关系。

全音阶用 ⬜ 表示，半音阶用 ∧ 表示。

■ 现在，再把上述全半音关系用琴键来表示。

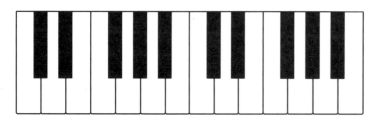

4. 在白键上写出每个音的音名。

5. 标出大调音阶中的全半音关系。

6. 唱音阶。边唱边做出对应的柯尔文手势。

69 高音谱表和加线

较高的音一般写在**高音谱表**上，高音谱表的开头会有一个**高音谱号**。

需要注意的是：高音谱号的圆圈部分从五线谱的 G 线上起笔。因此，高音谱号也被称为 G 谱号。弹钢琴时，右手一般弹奏高音谱表上的音。

1. 练习画高音谱号。

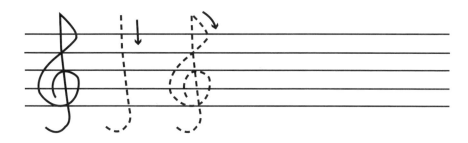

比第五线上的音符更高或比第一线上的音符更低的音符，需要写在五线谱上方或下方增加的短横线上，这些短横线被称为**加线**。

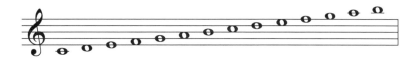

2. 圈出下面五线谱中的加线。

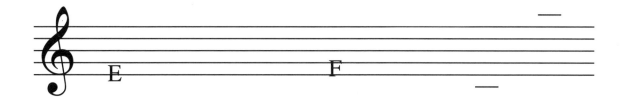

3. 在上面的高音谱表中，写出每条线上所对应的音名。第一条线上的音已经为你写好了。

4. 写出每一个间上所对应的音名。第一条间上的音已经为你写好了。

5. 在加线上写一个全音符。

6. 在加线的旁边写出它的音名。

70 低音谱表

较低的音一般写在**低音谱表**上，低音谱表的开头会有一个**低音谱号**。弹钢琴时，左手一般弹奏低音谱表上的音。

需要注意的是：低音谱号的两个点分别在第四线的上面和下面。第四线上的音是 F，因此低音谱号也被称为 **F 谱号**。

练习画低音谱号。

下面是低音谱表中每条线和每个间上所对应的音名。

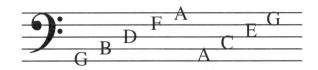

下面的句子可以帮助你更好地记住这些线上的音名。

Good　**B**oys　**D**o　**F**ine　**A**lways.

和你的同学一起造句，帮助你记忆低音谱表中线上的音名。

G ＿＿＿＿＿＿ B ＿＿＿＿＿＿ D ＿＿＿＿＿＿ F ＿＿＿＿＿＿ A ＿＿＿＿＿＿ .

下面的句子可以帮助你更好地记住这些间上的音名。

All　**C**ars　**E**at　**G**as.

和你的同学一起造句，帮助你记忆低音谱表中间上的音名。

A ＿＿＿＿＿＿ C ＿＿＿＿＿＿ E ＿＿＿＿＿＿ G ＿＿＿＿＿＿ .

在横线上填写音名。

71　低音谱表中的音

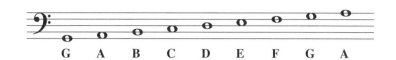

G　A　B　C　D　E　F　G　A

说明：以上面给出的音名对照表作为参考，在下面五线谱下方的横线上填写音名。把这些字母组合起来会得到一个单词，然后就可以阅读这个故事了。

音乐笑话

一个男人走进了 点了一碗汤。一个　　　服务员给他端来了汤。男

人喝了一点汤，然后 变得通红。

男人说道："这份汤很 ，我都不会把它　　　我的狗。"

服务员建议道："也许你可以 点盐，或许　　　点辣椒酱？"

男人 些调味品，决定再尝一尝那份汤。正当他准备再盛一勺汤时，他感到

　　　。他突然大喊起来："服务员，我的汤里有　　　！"

"别担心，先生，它不会咬你的。"服务员回答道。

"我当然知道，"男人说道，"等我喝了这碗汤，它肯定会　　　！"

 72　C 部分的音乐术语

第一部分：将下面 A 列中的术语同 B 列中对应的释义用线连起来。

A	B

A　　　　　　　　　　　　**B**

1. 五线谱　　　　　　　　　相隔八个音的音程，例如从 Do 到 Do'

2. 小节　　　　　　　　　　用来书写音乐的五条线和四条间

3. 小节线　　　　　　　　　五线谱中两个小节线之间的部分

4. 八度　　　　　　　　　　用来谱写音乐的符号

5. 音符　　　　　　　　　　将五线谱分成小节的竖线

第二部分：从下面的词中选出正确的答案填写在横线上。

副歌　　　　大谱表　　　　音高　　　　主歌　　　　中央 C

1. 声音或音的高低称为 ＿＿＿＿＿＿＿＿。

2. 在高音谱表和低音谱表之间的加线上的音符称为 ＿＿＿＿＿＿。

3. 常用于谱写钢琴音乐的高音谱表和低音谱表的组合被称为 ＿＿＿＿＿＿＿＿＿。

4. 歌曲中，旋律不变而歌词变化的部分被称为 ＿＿＿＿＿＿。

5. 歌曲中，歌词和旋律都不变的部分被称为 ＿＿＿＿＿＿。

第三部分：在下面的键盘图上找到下方五线谱中的音符所对应的琴键，并涂上颜色。

（黑点标出的琴键是中央 C。）

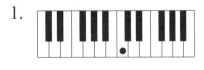

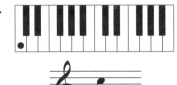

D 认识调号

姓名＿＿＿＿＿＿＿＿＿＿＿＿＿＿＿＿＿＿＿＿　日期＿＿＿＿＿＿＿＿＿＿＿＿　班级＿＿＿＿＿＿＿＿＿＿

73 在键盘上弹奏一首歌曲

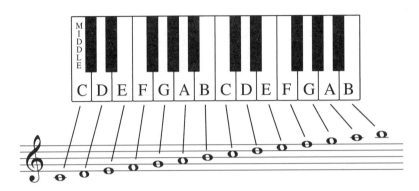

用上面的对照图作为指导，可以帮助你在钢琴或旋律钟上弹奏下面的歌曲。

铁匠小汤姆
Little Tom Tinker

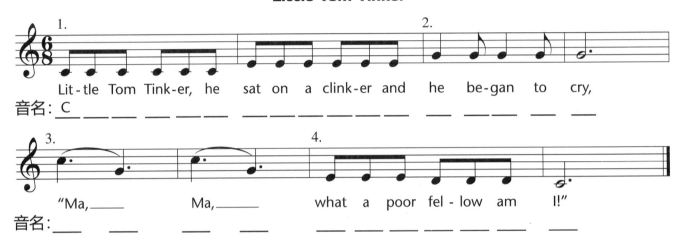

音名：C ＿ ＿ ＿ ＿ ＿ ＿ ＿ ＿ ＿ ＿ ＿ ＿ ＿ ＿ ＿

音名：＿ ＿ ＿ ＿ ＿ ＿ ＿ ＿ ＿ ＿

1. 读歌曲的节奏。

2. 在横线上写出音符的音名。

3. 在本页上方给出的琴键图中找出歌曲《铁匠小汤姆》中每个音符所对应的琴键，并练习弹奏歌曲的旋律。

固定音型

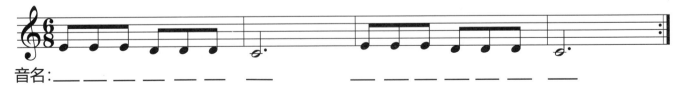

音名：＿ ＿ ＿ ＿ ＿ ＿ ＿ ＿ ＿ ＿

1. 把歌曲《铁匠小汤姆》的第四部分作为一个固定音型，和朋友轮流演奏，一个人用木琴或铁琴弹奏固定音型，另一个人弹奏整首歌曲。

2. 在钢琴上尝试着边弹边唱这首歌曲。

74 在键盘上找出降记号 ♭ 表示的音

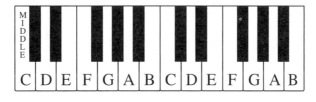

← 低 高 →

C D E F G A B C D E F G A B

降记号 ♭ 位于音符前，用来表示此音符的音高被降低半音。在键盘上弹奏带降记号的音，需弹奏白键左边相邻的黑键。

例如：

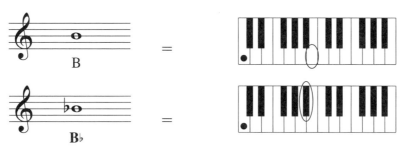

下面给出了一些五线谱上的音符，在横线上写出音符的音名，并在键盘图中圈出对应的琴键。（带有黑点的琴键表示中央 C。）音符的音名已经在本页最上方的琴键上标出，可以帮助你完成下面的练习。第一题已经为你做好了示范。

1.
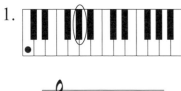

A♭

2.

＿＿＿＿

3.

＿＿＿＿

4.

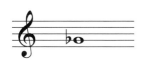
＿＿＿＿

5.
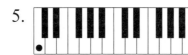
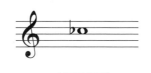
＿＿＿＿

6.
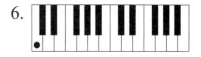

＿＿＿＿

在键盘上找出升记号 ♯ 表示的音

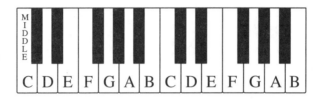

← 低 　　　　　　　　　　　　　　　高 →

升记号 ♯ 位于音符前，用来表示此音符的音高被升高半音。在键盘上弹奏带升记号的音，需弹奏白键右边相邻的黑键。

例如：

 =

下面给出了一些五线谱上的音符，在横线上写出音符的音名，并在键盘图中圈出对应的琴键。（带有黑点的琴键表示中央 C。）音符的音名已经在本页最上方的琴键上标出，可以帮助你完成下面的练习。第一题已经为你做好了示范。

1.

D♯

2.

＿＿＿＿

3.

＿＿＿＿

4.
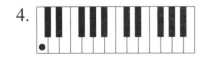

＿＿＿＿

5.

＿＿＿＿

6.

＿＿＿＿

76 琴键的音名

下面的每个键盘图上都圈出了一个琴键。将圈出的琴键的音名写在每个键盘下的横线上。记住，每个黑键都有两个音名—— 一个带升记号，一个带降记号（黑点所在琴键为中央 C）。

1.

 F♯　　G♭

2.

3.

4.

5.

6.

7.

8.

9.

10.

11.

12.

13. 在下面的横线上填写被圈出琴键的音名，做完后就可以回答下面的问题了。

问题：音乐家会对乱穿马路的人说什么？

答案：＿＿＿＿＿＿＿＿ or you'll（不然就会）＿＿＿＿＿＿＿＿。

注：此题为英文谐音，中文大意为"过马路要仔细看，不然会被压扁"。

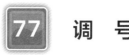 **调 号**

调号位于谱号的右侧，由一组升记号或降记号组成。调号表示主音的高度，它标记的线间位置上的音符都要升高或降低，同时，调号也告诉我们歌曲的调性是什么（哪个音是主音，即主音的音高在哪里）。

■ C 大调

当大调的主音 Do 在 C 音上时，调号中就既没有升记号也没有降记号。你可以在白键上弹奏大调音阶的全部音符。这样的调被称为自然调。

在钢琴上练习弹奏 C 大调音阶（C D E F G A B C）。

■ F 大调

如果音阶中的 Do 是从 F 音开始，会发生什么情况？

1. 从 F 音开始弹奏大调音阶，全部都在白键上弹。弹奏的同时用音名唱出音高。所有的音高听起来都正确吗？_____ 哪个音听起来似乎是错的？_____ 为什么错了？_____

2. 从 F 音开始弹奏音阶，但是这次把 B 换成 B♭。这次听起来正确了吗？_____

 当 Do 从 F 音开始时，你必须弹奏 B♭ 才能使旋律符合大调音阶中每两个音之间的全音和半音关系。
 这是 F 大调的调号：

■ G 大调

如果音阶中的 Do 是从 F 音开始，会发生什么情况？

1. 从 G 音开始弹奏大调音阶，全部都在白键上弹。弹奏的同时用音名唱出音高。所有的音高听起来都正确吗？_____ 哪个音听起来似乎是错的？_____ 为什么错了？_____

2. 从 G 音开始弹奏音阶，但是这次把 F 换成 F♯。这次听起来正确了吗？_____
 当 Do 从 G 音开始时，你必须弹奏 F♯ 才能使旋律符合大调音阶中每个音之间的全音和半音关系。
 这是 G 大调的调号：

78　F 大调调号

这是 F 大调的调号：🎼♭ 。下面的这首歌是 F 大调。

迷人的夜晚
Lovely Evening

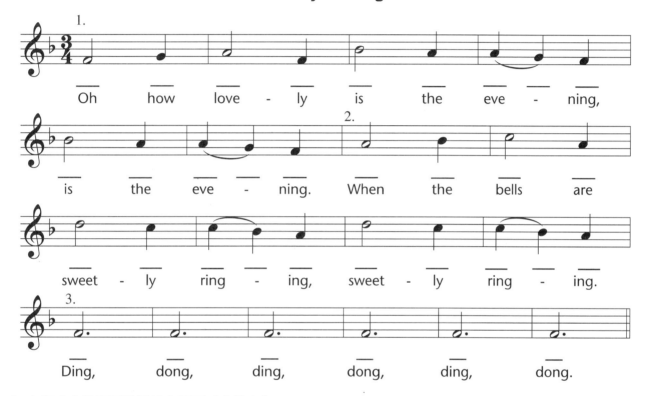

1. 在每个音符下面的横线上填写对应的音名。

2. 在本页最下面的琴键图上弹奏这首歌曲。记住，歌曲中每次出现的 B 音都要弹成 B♭ 音。然后在教室的钢琴上进行练习。

3. 圈出歌曲中的每一个 B♭。

4. 下面是两个固定音型（重复的模式）。在每个音符下面写出对应的音名，然后用木琴边弹固定音型边唱歌曲。

5. 与同学们一起反复演唱歌曲，用钢琴轮流弹奏这首歌曲的旋律。

79　G 大调调号

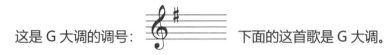

这是 G 大调的调号：　　　　　　　下面的这首歌是 G 大调。

卖松饼的人

The Muffin Man

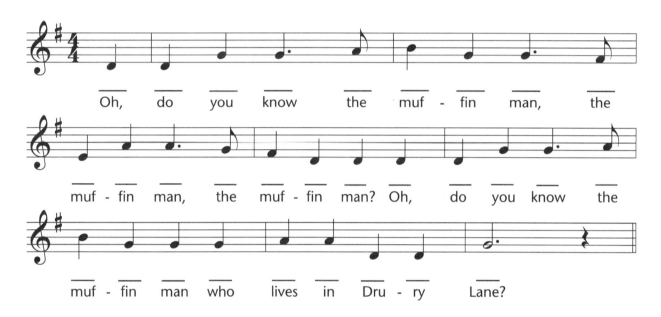

1. 在每个音符下面的横线上填写对应的音名。

2. 在本页最下面的琴键图上弹奏这首歌曲。记住，歌曲中每次出现的 F 音都要弹成 F♯ 音。然后在教室的钢琴上进行练习。

3. 圈出歌曲中的每一个 F♯。

4. 把你的奥尔夫乐器上的 F 换成 F♯，然后弹奏这首歌曲的旋律。大家可以相互帮忙，轮流弹奏。

80　临时变音记号

有时旋律中会需要一些调号中没有的音。这种情况下，需要在歌曲中间添加一个升记号或者降记号，这个记号就称为**临时变音记号**。临时变音记号只对本小节内相同音高的音有效，在下一小节就不再有效。

1. 圈出下面歌曲片段中的临时变音记号。

2. 在歌曲下面的横线上填写每个音符对应的音名。

3. 在每首歌曲下面的横线上填写歌曲的调性。

伯利恒小镇
O Little Town of Bethlehem

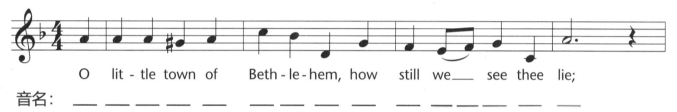

O　lit - tle town of　　Beth - le - hem, how　　still　we＿＿ see thee lie;

音名：＿ ＿ ＿ ＿ ＿ ＿ ＿ ＿ ＿ ＿ ＿ ＿ ＿

调性：＿＿＿

星条旗永不降落
The Star-Spangled Banner

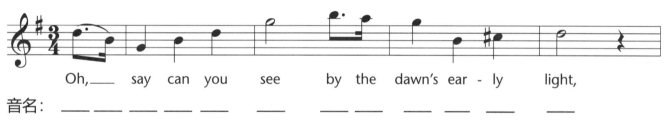

Oh,＿＿　say　can　you　　see　　　by　the　dawn's ear - ly　　　light,

音名：＿ ＿ ＿ ＿ ＿ ＿ ＿ ＿ ＿ ＿ ＿

调性：＿＿＿

睡吧，我的宝贝
Sweet and Low

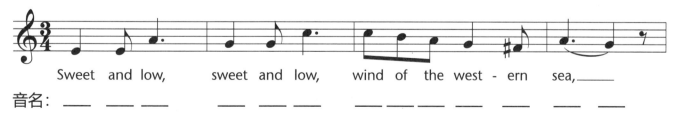

Sweet　and　low,　　sweet and low,　wind of　the west - ern　　sea,＿＿＿

音名：＿ ＿ ＿ ＿ ＿ ＿ ＿ ＿ ＿ ＿

调性：＿＿＿

 81 # D 部分的音乐术语

第一部分： 将下面 A 列中的术语同 B 列中对应的释义用线连起来。

A	**B**
1. 升记号	用来表示音高降低半音的符号
2. 主音	将原来的音临时升高或降低
3. 调号	用来表示音高升高半音的符号
4. 降记号	写在谱号右侧，用来表示歌曲调性（Do 的位置）的升记号或降记号
5. 临时变音记号	音乐作品中最稳定的音（Do 的位置）

第二部分： 下面圈出的琴键都对应两个音名，一个带升记号，另一个带降记号。在五线谱下方的横线上写出这两个音名，然后再在五线谱上画出相应的音符。（黑点所在的琴键为中央 C）

1.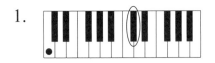

____ ____

2.

____ ____

3.

____ ____

4.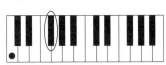

____ ____

5.

____ ____

E 音乐拓展

交响乐、乐器、音乐风格、作曲家传记

82 彼得与狼

在这个故事中，每个角色的声音都是由一种管弦乐器所演奏的。听音乐读故事，当你听到一种乐器的声音时，将对应的图片涂上颜色。

1. 一天早晨，彼得打开了花园的大门，走进了一片大草地。

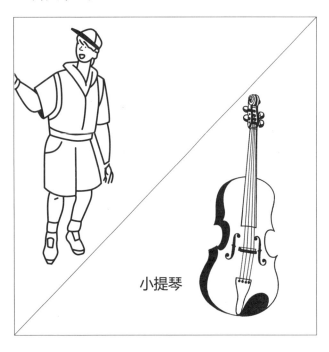

小提琴

2. 小鸟飞过头顶。

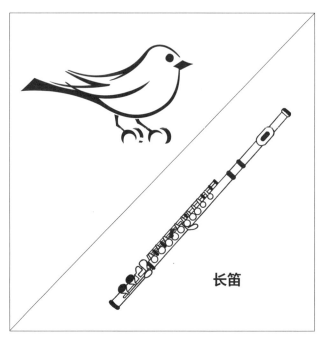

长笛

3. 鸭子在池塘游泳。

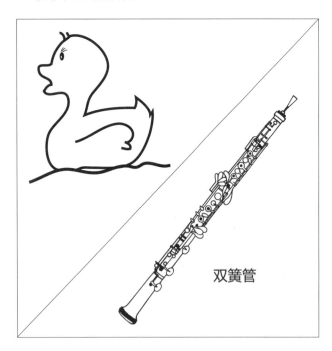

双簧管

4. 一只猫看见了它们，想要把它们全都抓住。

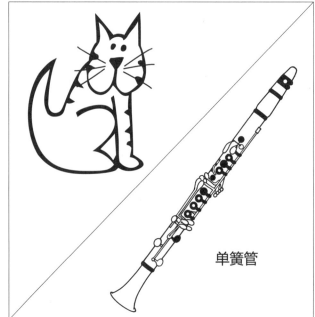

单簧管

5. 彼得的祖父呵斥彼得，让他离开庭院，他大声吼道："会有狼来吃掉你的。"并把彼得带回了家。

大管

6. 正在这时，一只狼真的来了。

圆号

7. 狼把小猫和小鸟都赶到了树上。

8. 鸭子离开了池塘，被狼一口吞掉了。

9. 狼看着猫和小鸟，想把它们也吃掉。

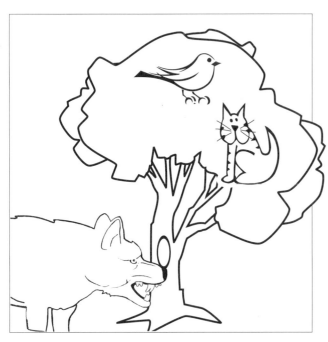

10. 彼得和猫、小鸟一起用一根长长的绳子抓住了狼。

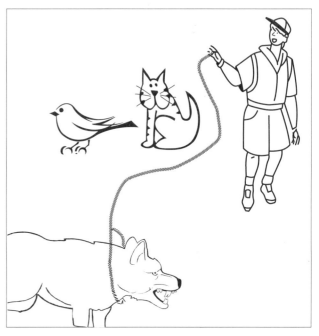

11．猎人来到了附近并开了一枪。

定音鼓

12．他们最后决定把狼送到动物园。

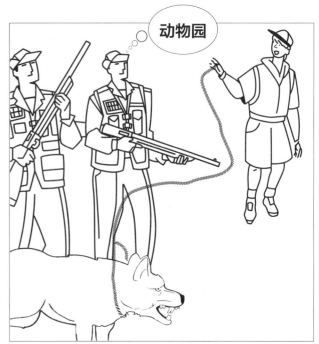

动物园

13. 他们进行了一场胜利的游行。

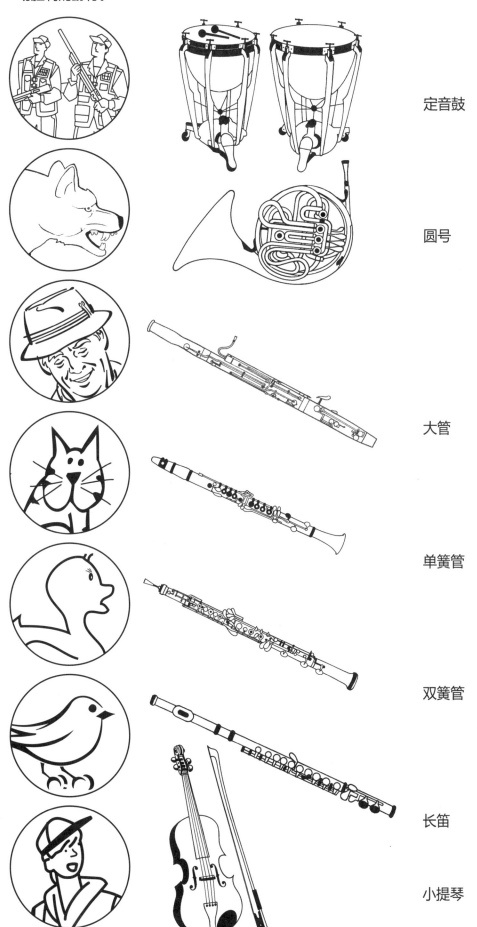

定音鼓

圆号

大管

单簧管

双簧管

长笛

小提琴

83　音色——聆听乐器的声音

下面是一些用不同的乐器演奏的音乐片段。

A.《D 小调协奏曲》，约翰·塞巴斯蒂安·巴赫作。

协奏曲是独奏乐器与管弦乐队之间的"对话"。

开始你会听到一段很长的管弦乐队的演奏，紧跟着是一小段独奏乐器演奏的音乐（同时也会有钢琴的伴奏）。

　　1. 当你听到独奏乐器响起时，请举手。

　　2. 在这个协奏曲中，独奏乐器是什么？_____。

　　3. 这个乐器属于哪个乐器家族？_____。

B.《彼得与狼》中"狼"的动机，谢尔盖·普罗科菲耶夫作。

动机是作品中反复出现的固定旋律和节奏。这段音乐代表了名曲《彼得与狼》中的狼。

　　1. 这个片段中的独奏乐器是什么？_____。

　　2. 这个乐器属于哪个乐器家族？_____。

C.《化石》，选自《动物狂欢节》，卡米尔·圣 - 桑作。

在这部管弦乐组曲的这一片段中，圣 - 桑描述了恐龙的骨头（化石）。**管弦乐组曲**是很多首较短的乐曲组成的套曲。

　　1. 这个片段中的独奏乐器是什么？_____。

　　2. 这个乐器属于哪个乐器家族？_____。

D.《彼得与狼》中"祖父"的动机，谢尔盖·普罗科菲耶夫作。

这是普罗科菲耶夫这部作品中的另一个动机。这段音乐描述了一个脾气暴躁的老人。

　　1. 这个片段中的独奏乐器是什么？_____。

　　2. 这个乐器属于哪个乐器家族？_____。

E.《演艺人》，斯科特·乔普林作。

这段音乐是一首雷格曲。雷格泰姆音乐是流行于 1895—1918 年的早期爵士乐。

　　1. 这个片段中的独奏乐器是什么？_____。

　　2. 这个乐器属于哪个乐器家族？_____。

　　3. 这个乐器可以划分到两个乐器家族。你知道为什么吗？_____。

拓展！拓展！这些作品片段中你最喜欢哪一个？_____。

84 曲式结构

音乐作品通常都是由较小的重复的部分组成的。音乐家用字母来命名不同的部分。一首作品中的这些较小部分的组合方式被称为**曲式**，它表示乐曲的结构。

下面是勒罗伊·安德森的作品《切分时钟》的曲式结构：

A A B A A C C A A

1. 一边指着上面的字母，一边聆听《切分时钟》。

2. 下面是根据这首作品的曲式结构编写的故事。一边读故事，一边再次聆听这首作品。

 A. 一天，我在二手市场上买了一个老旧的时钟。我把它带回家并打开了它。它滴答滴答地走了起来，工作了好一会儿。但是，突然之间，它的嘀嗒声变得非常奇怪。

 A. 我关上它又再次打开，想再听听看是不是我听错了。果不其然，走了一会儿它又开始不正常了。

 B. 我带着它回到了二手市场，去找那个卖家。

 A. 我像之前一样把它打开了，它走了一会又开始叮铃铃响起来。

 C. 卖家叫来一个钟表匠帮我修钟。

 C. 钟表匠遇到了困难，又叫来了一个帮手。最后他们说已经完全修好了。

 A. 我们一起再次打开了这个旧钟，它好好地走了一会儿，然后，那个令人讨厌的声音又响了起来。钟表匠只好又做了最后一次调整。

 A. 我们再次打开它，摒住呼吸听着。刚开始一切都好，突然之间，整个时钟崩成了碎片。

下面是勒罗伊·安德森的另一首作品《驾起雪橇》。

1. 聆听这首作品，用字母给不同的部分命名，划分曲式结构。你可以在完成之后再听一遍进行检查。

2. 根据这个曲式结构创作一个故事。请以上面的故事作为范本。

3. 与你的同学分享你的故事。

Ragtime

 85 **十五条关于斯科特·乔普林的生平事迹**

- 斯科特·乔普林于 1869 年生于得克萨斯州。他在家里的六个孩子中排行第二。

- 乔普林在孩童时开始自学钢琴。

- 他少年时离开家四处演奏音乐。

- 在随后的几年里，他以在酒吧和秀场演奏为生，过着清贫的生活。

- 1893 年，他来到了密苏里州的锡代利亚。他在这里的一个乐队中吹短号（一种有着嘹亮音色的铜管乐器），并且开始创作雷格泰姆（经常被认作是一种早期的爵士乐）。

- 乐队解散之后，他继续留在锡代利亚，在乔治·斯密斯学院学习音乐。

- 1899 年，乔普林出版了他的第一首非常成功的歌曲——《枫叶雷格》。

- 他后续的两部作品——《雷格泰姆舞》和《贵宾》都失败了。

- 乔普林有过数次婚姻，但均以失败告终。

- 1909 年，乔普林搬到纽约，在那里他取得了成功并继续雷格泰姆的创作。

- 1911 年，他创作并自费演出了雷格泰姆歌剧《特里莫尼萨》。但在当时并未受到观众的认可。

- 如今，通常认为是音乐上的失败和雷格泰姆的衰退影响了乔普林的性格，使他变得阴郁而喜怒无常。1916 年，他被关进了一所精神病院，几年之后便在医院里去世了。

- 乔普林的雷格音乐是新潮且欢快的，它使雷格泰姆从酒吧音乐中脱颖而出，成为重要的音乐体裁。

- 他一生中较为著名的作品有《演艺人》（1902 年）、《枫叶雷格》（1899 年）、《剑兰雷格》（1907 年）和《磁性雷格》（1914 年）。

- 他的一些雷格作品被用于电影《骗中骗》（1973 年）的配乐，在这之后的 1970 年代又重燃了人们对乔普林音乐的兴趣，1974 年在锡代利亚举办了乔普林节。

1. 聆听一首乔普林的作品。

2. 回答下一页中的问题。

86　你记得多少条关于斯科特·乔普林的生平事迹？

圈出正确答案将句子补充完整。

1. 斯科特·乔普林于 1869 年生于 _____。

 A. 墨西哥　　　　　　　　　B. 得克萨斯州　　　　　　　C. 阿肯色州

2. 孩童时期，乔普林自学了 _____。

 A. 短号　　　　　　　　　　B. 羽管键琴　　　　　　　　C. 钢琴

3. 他在少年时离开家去 _____。

 A. 参军　　　　　　　　　　B. 演奏音乐　　　　　　　　C. 进入军事学校

4. 1893 年，他来到密苏里州的锡代利亚，并在这里开始创作 _____。

 A. 康塔塔　　　　　　　　　B. 交响曲　　　　　　　　　C. 雷格泰姆

5. 在锡代利亚，乔普林在 _____ 学习音乐。

 A. 乔治·斯密斯学院　　　　B. 乔治·弗尔曼学校　　　　C. 斯密斯琼斯大学

6. 1899 年，他发行了非常成功的 _____。

 A.《果冻卷布鲁斯》　　　　B.《橡树丛》　　　　　　　C.《枫叶雷格》

7. 乔普林的多部作品都 _____。

 A. 用拉丁语写作的　　　　　B. 不是很成功　　　　　　　C. 奉献给维也纳皇室

8. 1911 年，乔普林自费出品了雷格泰姆歌剧 _____。

 A.《特里莫尼萨》　　　　　B.《演艺人》　　　　　　　C.《乞丐与荡妇》

9. 当乔普林的音乐失败且雷格泰姆音乐不再流行之后，乔普林的性格变得 _____。

 A. 快乐并充满希望　　　　　B. 阴郁且喜怒无常　　　　　C. 平静且祥和

10. 1917 年，斯科特·乔普林在 _____ 去世。

 A. 车祸中　　　　　　　　　B. 巴黎　　　　　　　　　　C. 精神病医院

11. 乔普林的雷格音乐是新潮且欢快的，它使雷格泰姆音乐 _____。

 A. 成为重要的音乐体裁　　　B. 不再受到欢迎　　　　　　C. 变得不被发现

12. 乔普林的其中一首著名作品叫作 _____。

 A.《钢琴师》　　　　　　　B.《演艺人》　　　　　　　C.《消逝的雷格》

13. 他的数部作品被用于电影 _____ 的配乐，在这之后的 1970 年代又重燃了人们对乔普林音乐的
 兴趣。

 A.《意志的试炼》　　　　　B.《手头拮据》　　　　　　C.《骗中骗》

87　十五条关于勒罗伊·安德森的生平事迹

- 勒罗伊安德森于 1908 年出生在马萨诸塞州的剑桥，他的父母是来自瑞典的移民。父亲是一位能够演奏曼陀林（一种小型弦乐器）的邮局工作人员，母亲是一位教堂的管风琴演奏家。

- 安德森十一岁开始在新英格兰音乐学校学习钢琴。

- 他十七岁时开始为学校的管弦乐队创作并编写管弦乐作品，同时也担任乐队的指挥。那时他与许多著名作曲家一同学习。

- 1925 年，他进入哈佛大学，随后在学校乐队中演奏长号。

- 1929 年，安德森以优异的成绩（最高的荣誉）从哈佛毕业并继续读取了硕士学位。

- 凭借着极高的语言天赋，安德森学习并掌握了丹麦语、挪威语、冰岛语、德语、法语、意大利语和葡萄牙语，当然还要算上他的母语英语和瑞典语。他打算成为一位语言老师。

- 1931 年，波士顿管弦乐流行乐队的指挥亚瑟·费德勒注意到了安德森的一些音乐作品，并鼓励他多为管弦乐队创作一些作品。安德森受到了鼓励，持续创作到了 1939 年。

- 1940 年，他与埃莉诺·菲尔凯结婚，在之后的日子里生育了四个孩子。

- 安德森在第二次世界大战时参军，成为一名翻译。

- 战后，安德森移居到了康涅狄格州的伍德伯里，在那里他写下了许多自己喜爱的"微型管弦乐"（很短的轻管弦乐作品），其中包括在一阵热浪中写下的《驾起雪橇》(1946 年)。

- 安德森在 1950 年与迪卡唱片公司签订了录音合同，自此记录下了直到 1962 年间的所有作品。

- 1960 年代，安德森一直担任着好几个管弦乐队的客席指挥，直到 1975 年逝世。

- 安德森的一些最为著名的作品有：《驾起雪橇》《切分时钟》《布鲁斯探戈》《爵士乐拨奏》《号兵的假日》《遗忘的美梦》等。

- 1995 年，哈佛大学为了纪念勒罗伊·安德森，将新建的乐队中心命名为"安德森乐队中心"。

1. 聆听勒罗伊·安德森的作品。

2. 回答下一页的问题。

88　你记得多少条关于勒罗伊·安德森的生平事迹？

圈出正确答案将句子补充完整。

1. 勒罗伊·安德森于 1908 年出生在 ＿＿＿＿＿＿＿＿＿＿。
 A. 加利福尼亚的萨克拉门托　　　B. 马萨诸塞州的剑桥　　　　　　C. 纽约市

2. 他的父母从 ＿＿＿＿＿＿＿＿＿＿ 来到美国。
 A. 芬兰　　　　　　　　　　　　B. 爱沙尼亚　　　　　　　　　　C. 瑞典

3. 安德森 ＿＿＿＿＿＿＿＿＿＿ 岁时在纽约音乐学院学习钢琴。
 A. 11　　　　　　　　　　　　　B. 7　　　　　　　　　　　　　C. 5

4. 勒罗伊·安德森进入 ＿＿＿＿＿＿＿＿＿＿ 学习。
 A. 耶鲁大学　　　　　　　　　　B. 斯坦福大学　　　　　　　　　C. 哈佛大学

5. 安德森在学习 ＿＿＿＿＿＿＿＿＿＿ 方面很有天赋。
 A. 数学　　　　　　　　　　　　B. 自然科学　　　　　　　　　　C. 语言

6. 安德森为 ＿＿＿＿＿＿＿＿＿＿ 创作音乐作品。
 A. 波士顿管弦乐流行乐队　　　　B. 费城交响乐团　　　　　　　　C. 纽约爱乐乐团

7. 安德森的妻子名叫 ＿＿＿＿＿＿＿＿＿＿。
 A. 简·弗里茨　　　　　　　　　B. 埃莉诺·菲尔凯　　　　　　　C. 艾琳·法雷尔

8. 第二次世界大战期间，安德森作为一名 ＿＿＿＿＿＿＿＿＿＿ 在军队服役。
 A. 间谍　　　　　　　　　　　　B. 飞行员　　　　　　　　　　　C. 翻译

9. 战后，安德森搬到了 ＿＿＿＿＿＿＿＿＿＿ 居住。
 A. 康涅狄格州　　　　　　　　　B. 加利福尼亚州　　　　　　　　C. 科罗拉多州

10. 作品《驾起雪橇》(1946) 是在 ＿＿＿＿＿＿＿＿＿＿ 中写下的。
 A. 飓风　　　　　　　　　　　　B. 热浪　　　　　　　　　　　　C. 暴风雪

11. 1950 年，安德森和 ＿＿＿＿＿＿＿＿＿＿ 唱片公司签下了录音合同。
 A. 索尼　　　　　　　　　　　　B. 阿日斯特　　　　　　　　　　C. 迪卡

12. 安德森于 ＿＿＿＿＿＿＿＿＿＿ 年去世。
 A. 1975　　　　　　　　　　　　B. 1999　　　　　　　　　　　　C. 1983

13. 安德森著名的作品是 ＿＿＿＿＿＿＿＿＿＿.
 A.《切分时钟》　　　　　　　　B.《野外的瞭望》　　　　　　　C.《滴答滴》

14. 安德森创作的 ＿＿＿＿＿＿＿＿＿＿ 最为知名。
 A. 微型交响乐　　　　　　　　　B. 微型管弦乐　　　　　　　　　C. 小型赋格曲

 韵律时间

下面是一首你可能听过的歌曲。

我们去打猎
A-Hunting We Will Go

Oh, a-hunting we will go. A-hunting we will go.

We'll catch a little fox and put him in a box and then we'll let him go.

1. 演唱这首歌曲，然后用横线标出押韵的词。

2. 用线将下面 A 列中的词与 B 列中与之对应的押韵的词连起来。

3. 用新的歌词重新唱这首歌。

A　　　　　　　　　　　　　　　　　　B

1. ape　　　　　　　　　house

2. bear　　　　　　　　　wig

3. goat　　　　　　　　　cape

4. pig　　　　　　　　　chair

5. mouse　　　　　　　　coat

90 音乐与故事

读下面的故事并听《彼得与狼》的节选片段，然后回答下面的问题。

彼得与狼

一天早晨，彼得打开了庭院的大门，走进一片大草地里。小鸟飞过头顶，鸭子在池塘游泳。一只猫看见了它们，想要把它们全都抓住。彼得的爷爷看到彼得走出了庭院，便对他大声叫道："狼会过来吃掉你的！"然后想要把他带回家。

正在这时，一只狼真的来了。这只狼追着小鸟和猫进了树丛。鸭子离开了池塘，被狼一口吞掉。彼得看到这些，决定要帮助他的小伙伴。彼得、小鸟和猫用一根长长的绳子抓住了狼。

几个猎人也来了，他们开了枪。在猎人的帮助下，彼得终于制服了狼。彼得和猎人决定把狼送到动物园。他们快乐地走在路上，小鸟再次飞过头顶。

1. 将 A 列中的词与 B 列中的乐器、C 列中的形容词用线相连。你可能需要使用词典（第一个词已经为你做好了示范）。

A	B	C
彼得	长笛	脾气暴躁
爷爷	单簧管	悲伤的
带着枪的猎人	双簧管	险恶的
狼	小提琴	欣欣向荣的
小鸟	圆号	无忧无虑的
猫	定音鼓	慌乱的
鸭子	大管	得意洋洋的

2. 在上面的故事里，用绿色的线标出开始部分，用蓝色的线标出中间部分，用红色的线标出结尾部分。

3. 用上面的故事作为模板，创作一个带开头、中间和结尾的故事。把下面列表中给出的词或你自己的词
 填写在横线上。

标题 _____

开头

　　一天早晨，_____ 和 _____ 打开了 _____ 然后走进了 _____。他
们带着 _____ 与他们一起。

(他们做了什么?) _____

(他们怎样做的?) _____

(是有趣的还是恐怖的?) _____

(为什么?) _____

中间

　　正在这时，一只 _____ 来到了附近。

(它看起来或者听起来是怎样的?) _____

(它是怎样移动的?) _____

出现了一个大问题，因为 _____

(然后发生了什么?) _____

(角色的感受都是什么?) _____

结尾

　　正当一切都看起来十分绝望时，_____ 出现了。他伸出援手，用 ___

_____ 解决了问题。每个人都因为 _____ 欢

呼了三声，然后告诉他 _____ 。

最后他们都走向了 _____ 并吃了 _____ 来庆祝他们的好运。

角色	地点	动词	形容词与副词	
你自己的名字	剧院	跑，走	尖锐的	愤怒地
天使	商场	游泳，飞	英俊的	细心地
母牛	公园	尖叫，哭泣	大声的	野蛮地
狗	学校	低语，喊	傻傻的	悲伤地
巨人	沙滩	起帆，跳，慢跑	凶残的	缓慢地
大猩猩	足球场	骑马，跳跃	小巧的	迅速地
雪人	农场	攀爬，攻击	充满精力的	喜悦地
老师	度假农场	唱歌，跳舞	鬼鬼祟祟的	渴望地

4. 列出你故事中所有的角色，然后在每个角色后面用一个词来描述他 / 她（你可以使用一个或多个单词。）

角色	描绘的词	乐器
a. _____	_____	_____
b. _____	_____	_____
c. _____	_____	_____
d. _____	_____	_____
e. _____	_____	_____
f. _____	_____	_____

5. 为每个角色都配上一个教室里的乐器。在上面角色对应的横线上写出乐器的名称。

6. 为每个角色创作两小节的音乐动机（音乐主题）。

7. 向同学们讲述这个故事，在说到每个角色时，就用与之匹配的乐器演奏它的音乐动机。

姓名_____ 日期_____ 班级_____

 音乐灵感：从音乐到故事

聆听_____的录音，然后在下面的横线上填出答案。

节选的乐曲曲名 _____ **作曲家** _____

音乐的情绪 _____ **力度** _____

速度 _____ **你听到的乐器** _____

现在，请再听一遍。闭上眼睛，想象一下你脑海中正在呈现一个电影故事。音乐中发生了什么？试着将音乐想象成电影的配乐。现在，说出你的故事。

请记住：每一个好的故事都是从角色的相遇开始的，中间发生了一些事，最终以问题得到解决而结束。

回答下面的问题：

1. 故事在什么时间发生的？发生在什么地方？_____

2. 你的故事里都有哪些角色？_____

3. 他们听起来或看起来怎样？_____

4. 发生了什么？_____

5. 角色们感觉怎样？_____

6. 故事中有没有英雄？_____

7. 故事中有没有反派（坏人）？_____

8. 故事中的难题是什么？_____

9. 问题怎样被解决的？_____

10. 结尾发生了什么？_____

按照上面问题的顺序，结合你的答案在另外一张纸上重新写下这个故事。问题 1—3 是开头，问题 4—8 是中间，问题 9—10 是结尾。

再次演奏音乐，和同学们分享你的故事。

 从故事到音乐：动机

动机可以构成音乐主题，是一个音乐乐思。它是一段很短的音乐片段，用来描绘一个角色。

1. 四个或五个人为一个小组，从学校的图书馆里选择一本比较简单的故事书。在横线上写下书的名字。

2. 大声地朗读这本书里的故事。

3. 在下面的空白处，列出故事中的角色以及代表他们的形容词。想一想，"他们看起来怎么样？他们说了什么？故事如何发展？"

4. 思考一下，每个角色都可以对应什么乐器。想一想："我可以用这个乐器来表现角色怎样的个人特点？"

5. 阐述一下，怎样演奏乐器（动机）才能准确描绘角色。（需要时可多加入一些反面角色。）

角色	描绘的词	乐器	怎样演奏
_____	_____	_____	_____
_____	_____	_____	_____
_____	_____	_____	_____
_____	_____	_____	_____
_____	_____	_____	_____
_____	_____	_____	_____

6. 加上你刚创作的动机，在小组内再次阅读这个故事。

7. 在课堂上分享这个故事，并加上创作的动机。

93 重新演绎谚语

谚语是包含特定智慧的俗语或格言。有时其寓意不是那么明晰，需要进行解释。

1. 找一个同伴或者四到五人组成一个小组，从下面的列表中选择一句谚语并解释它的寓意。（你可能需要用到词典。）

2. 写下你的谚语 ＿＿＿＿＿＿＿＿＿＿＿＿＿＿＿＿＿＿＿＿＿。

3. 写下它的寓意 ＿＿＿＿＿＿＿＿＿＿＿＿＿＿＿＿＿＿＿＿＿。

4. 在教室中选择一件乐器来帮你解释这个谚语的寓意。

5. 以戏剧的形式用这件乐器向其他同学演绎这个谚语。

6. 在演绎这个谚语时，找一个同学帮你把它读出来，或者让其他同学猜一猜你在演绎哪个谚语。

范例：

谚语：早睡早起，让人健康、富有和聪明。

寓意：如果你在合适的时间睡觉，早上能够早起活动，你的身体就会变得健康，头脑聪明从而赚很多钱。

乐器：用钢片琴或者三角铁来发出时钟报时的声音。用风铃来表达"健康、富有和聪明"。

戏剧化表演：当时钟敲击出晚上九点时，演员表演去床上休息的情景。当时钟敲击出早上六点时，演员起床，开始做仰卧起坐（健康——风铃响起一次），数一大堆的钱（富有——风铃声再次响起），然后拍拍头露出一个大大的微笑（聪明——风铃第三次响起）。

谚语

1. 活到老，学到老。
 (A man is never too old to learn.)
2. 少壮不努力，老大徒伤悲。
 (A lazy youth, a lousy age.)
3. 不要把鸡蛋放到一个篮子里。
 (Don't put all your eggs in one basket.)
4. 小洞不补，大洞吃苦。
 (A stitch in time saves nine.)
5. 牵马到河易，逼马饮水难。
 (You can lead a horse to water but you can't make him drink.)
6. 万事开头难。
 (All things are difficult before they are easy.)
7. 不要本末倒置。
 (Don't put your cart before the horse.)
8. 会犯错是人，会原谅是神。
 (To err is human; to forgive, divine.)
9. 口才是银，沉默是金。
 (Speech is silver, but silence is golden.)
10. 双鸟在林不如一鸟在手。
 (A bird in the hand is worth two in the bush.)

姓名＿＿＿＿＿＿＿＿＿＿＿＿＿＿＿＿＿ 日期＿＿＿＿＿＿＿＿＿＿ 班级＿＿＿＿＿＿＿＿＿

 分享音乐书籍

在学校图书馆里选一本音乐书籍快速阅读。

在下面的空白处填写相应的信息。

为同学们读你的报告。

标题 ＿＿＿＿＿＿＿＿＿＿＿＿＿＿＿＿＿＿＿＿＿＿＿＿＿＿＿＿＿＿＿＿＿＿＿

作者 ＿＿＿＿＿＿＿＿＿＿＿＿＿＿＿＿＿＿＿＿＿＿＿＿＿＿＿＿＿＿＿＿＿＿＿

出版社 ＿＿＿＿＿＿＿＿＿＿＿＿＿＿＿＿＿＿＿＿＿＿＿＿＿＿＿＿＿＿＿＿＿

我从这本书中学到的十个知识

1. ＿＿＿＿＿＿＿＿＿＿＿＿＿＿＿＿＿＿＿＿＿＿＿＿＿＿＿＿＿＿＿＿＿＿＿

2. ＿＿＿＿＿＿＿＿＿＿＿＿＿＿＿＿＿＿＿＿＿＿＿＿＿＿＿＿＿＿＿＿＿＿＿

3. ＿＿＿＿＿＿＿＿＿＿＿＿＿＿＿＿＿＿＿＿＿＿＿＿＿＿＿＿＿＿＿＿＿＿＿

4. ＿＿＿＿＿＿＿＿＿＿＿＿＿＿＿＿＿＿＿＿＿＿＿＿＿＿＿＿＿＿＿＿＿＿＿

5. ＿＿＿＿＿＿＿＿＿＿＿＿＿＿＿＿＿＿＿＿＿＿＿＿＿＿＿＿＿＿＿＿＿＿＿

6. ＿＿＿＿＿＿＿＿＿＿＿＿＿＿＿＿＿＿＿＿＿＿＿＿＿＿＿＿＿＿＿＿＿＿＿

7. ＿＿＿＿＿＿＿＿＿＿＿＿＿＿＿＿＿＿＿＿＿＿＿＿＿＿＿＿＿＿＿＿＿＿＿

8. ＿＿＿＿＿＿＿＿＿＿＿＿＿＿＿＿＿＿＿＿＿＿＿＿＿＿＿＿＿＿＿＿＿＿＿

9. ＿＿＿＿＿＿＿＿＿＿＿＿＿＿＿＿＿＿＿＿＿＿＿＿＿＿＿＿＿＿＿＿＿＿＿

10. ＿＿＿＿＿＿＿＿＿＿＿＿＿＿＿＿＿＿＿＿＿＿＿＿＿＿＿＿＿＿＿＿＿＿＿

 95 **分享关于音乐家和作曲家的书籍**

在学校图书馆里选一本关于音乐家或作曲家的书籍快速阅读。

在下面的空白处填写相应的信息。

在课堂上读你的报告。

标题 ＿＿＿＿＿＿＿＿＿＿＿＿＿＿＿＿＿＿＿＿＿＿＿＿＿＿＿＿＿＿＿

作者 ＿＿＿＿＿＿＿＿＿＿＿＿＿＿＿＿＿＿＿＿＿＿＿＿＿＿＿＿＿＿＿

出版社 ＿＿＿＿＿＿＿＿＿＿＿＿＿＿＿＿＿＿＿＿＿＿＿＿＿＿＿＿＿

我从这本书中学到的十个知识

1. ＿＿＿＿＿＿＿＿＿＿＿＿＿＿＿＿＿＿＿＿＿＿＿＿＿＿＿＿＿＿＿

2. ＿＿＿＿＿＿＿＿＿＿＿＿＿＿＿＿＿＿＿＿＿＿＿＿＿＿＿＿＿＿＿

3. ＿＿＿＿＿＿＿＿＿＿＿＿＿＿＿＿＿＿＿＿＿＿＿＿＿＿＿＿＿＿＿

4. ＿＿＿＿＿＿＿＿＿＿＿＿＿＿＿＿＿＿＿＿＿＿＿＿＿＿＿＿＿＿＿

5. ＿＿＿＿＿＿＿＿＿＿＿＿＿＿＿＿＿＿＿＿＿＿＿＿＿＿＿＿＿＿＿

6. ＿＿＿＿＿＿＿＿＿＿＿＿＿＿＿＿＿＿＿＿＿＿＿＿＿＿＿＿＿＿＿

7. ＿＿＿＿＿＿＿＿＿＿＿＿＿＿＿＿＿＿＿＿＿＿＿＿＿＿＿＿＿＿＿

8. ＿＿＿＿＿＿＿＿＿＿＿＿＿＿＿＿＿＿＿＿＿＿＿＿＿＿＿＿＿＿＿

9. ＿＿＿＿＿＿＿＿＿＿＿＿＿＿＿＿＿＿＿＿＿＿＿＿＿＿＿＿＿＿＿

10. ＿＿＿＿＿＿＿＿＿＿＿＿＿＿＿＿＿＿＿＿＿＿＿＿＿＿＿＿＿＿

姓名＿＿＿＿＿＿＿＿＿＿＿＿＿＿＿＿＿＿ 日期＿＿＿＿＿＿＿＿＿＿＿ 班级＿＿＿＿＿＿＿＿＿

 96 **关于音乐主题的书籍**

下面是以音乐为主要内容的绘本书目。

从中选择一本，或者从图书馆里选择其他音乐主题的绘本。

(尽管这些书籍可能低于你的阅读水平，但是对这个活动却非常合适。)

《本的小号》(*Ben's Trumpet*)

《菊花》(*Chrysanthemum*)

《小蛙在乐队》(*Froggy Plays in the Band*)

《麦克斯找到两根小棒》(*Max Found Two Sticks*)

《鼹鼠的音乐》(*Mole Music*)

《朋克农场》(*Punk Farm*)

《非凡的法克尔·麦克布莱德》(*The Remarkable Farkle McBride*)

《滋！滋！滋！小提琴》(*Zin! Zin! Zin! A Violin*)

以个人或以小组为单位，大声朗读这本书，然后回答下面的问题。

1. 故事中音乐的重要性是什么？＿＿＿＿＿＿＿＿＿＿＿＿＿＿＿＿＿＿＿＿

＿＿＿＿＿＿＿＿＿＿＿＿＿＿＿＿＿＿＿＿＿＿＿＿＿＿＿＿＿＿＿＿＿＿＿＿

2. 如果让你把故事拍成电影，你会选择谁做主角？＿＿＿＿＿＿＿＿ 其他角色呢？＿＿＿＿＿＿＿

＿＿＿＿＿＿＿＿＿＿＿＿＿＿＿＿＿＿＿＿＿＿＿＿＿＿＿＿＿＿＿＿＿

3. 为什么？＿＿＿＿＿＿＿＿＿＿＿＿＿＿＿＿＿＿＿＿＿＿＿＿＿＿＿＿＿

4. 这个故事会发生在哪里？＿＿＿＿＿＿＿＿＿＿＿＿＿＿＿＿＿＿＿＿＿＿

5. 这个故事是拍成动画电影好还是以剧场演出的形式呈现好呢？＿＿＿＿＿＿＿＿＿＿＿

6. 你的理由＿＿＿＿＿＿＿＿＿＿＿＿＿＿＿＿＿＿＿＿＿＿＿＿＿＿＿＿＿

＿＿＿＿＿＿＿＿＿＿＿＿＿＿＿＿＿＿＿＿＿＿＿＿＿＿＿＿＿＿＿＿＿＿

7. 你会用哪种类型的音乐来给故事配乐？(背景音乐)＿＿＿＿＿＿＿＿＿＿＿

＿＿＿＿＿＿＿＿＿＿＿＿＿＿＿＿＿＿＿＿＿＿＿＿＿＿＿＿＿＿＿＿＿＿

 为音乐搭配诗歌

下面是一首可以成为歌词的小诗。

> **风筝**（佚名）
> **A Kite** (author unknown)
>
> 我时常坐在那里想着，
> (I often sit and wish that I)
> 如果我是天空中的风筝，
> (Could be a kite up in the sky,)
> 乘着微风，
> (And ride upon the breeze and go)
> 恣意飘向远方。
> (Whichever way I chanced to blow.)

下面是一首 $\frac{6}{8}$ 拍的歌曲。

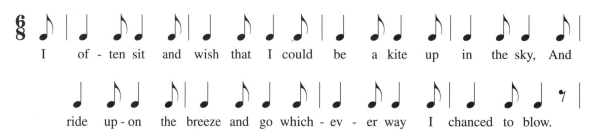

1. 创作旋律：以 E（C 大调音阶中的 Mi）为这首歌曲的起始音，以中央 C（C 大调音阶中的 Do）为歌曲的结尾音，其他音就由你决定啦。

风　筝

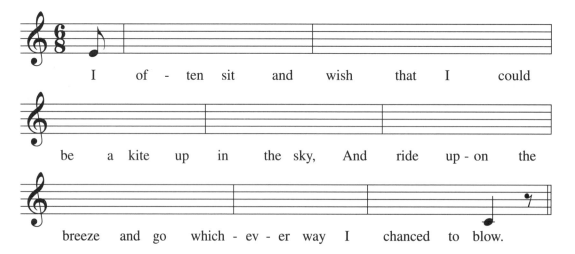

2. 在钢片琴或钢琴上练习弹奏这首歌曲，练熟为止。练习演唱这首歌曲。

3. 在课堂上演奏这首歌曲。

 为音乐搭配另一首诗歌

下面是一首可以成为歌词的小诗。

> **雨**（佚名）
>
> **The Rain** (author unknown)
>
> Rain on the green grass
> And rain on the tree,
> Rain on the house-top
> But not on me!

下面是每小节四拍的节奏模式，可以作为小诗的节奏。

Rain on the green grass and rain on the tree,

rain on the house top but not on me!

1. 以 C（C 大调音阶中的 Do）为这首歌曲的起始音。其他音就由你决定啦，确保每小节 4 拍。

雨

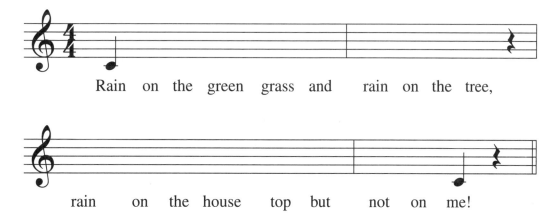

Rain on the green grass and rain on the tree,

rain on the house top but not on me!

2. 在钢片琴或钢琴上练习弹奏这首歌曲，练熟为止。练习演唱这首歌曲。

3. 在课堂上演奏这首歌曲。

99 为歌曲配图

下面是一份书单，书单里的书籍包含一些配图歌曲（带有插图的歌曲）。

当然这样的图书还有很多，学校的图书管理员会帮你找到一些。

从下面的列表或者学校的图书馆里选择一本书来参与这次的活动。

All the Pretty Little Horses《漂亮的小马们》 *The Erie Canal*《伊利湖运河》

All Things Bright and Beautiful《明亮美丽的东西》 *The Farmer in the Dell*《小山谷中的农民》

Baby Beluga《小白鲸》 *Five Little Ducks*《五只小鸭子》

The Bear Went Over the Mountain《走进山中的熊》 *Go Tell Aunt Rhodie*《去告诉罗蒂阿姨》

BINGO《宾果》 *Hush Little Babay*《安静，小宝贝》

The Cat Came Back《猫咪回来了》 *Morning Has Broken*《破晓》

游戏

和一个朋友或一个小组一起浏览全书，看看作者画了些什么。然后从你的音乐书上选一首歌曲进行配图。

1. 为了把主要的意思表达出来，你需要用多少幅插图？＿＿＿＿＿＿＿＿＿＿＿＿＿＿＿＿＿

2. 每幅图分别表达了什么？＿＿＿＿＿＿＿＿＿＿＿＿＿＿＿＿＿＿＿＿＿＿＿＿＿＿
＿＿＿＿＿＿＿＿＿＿＿＿＿＿＿＿＿＿＿＿＿＿＿＿＿＿＿＿＿＿＿＿＿＿＿＿

3. 你的小组里有多少人？＿＿＿＿＿＿＿＿＿＿＿＿＿＿＿＿＿＿＿＿＿＿＿＿＿

4. 把图片平均分给小组里的每个人，大家一起参与，共同完成。＿＿＿＿＿＿＿＿＿＿＿

 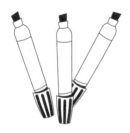

5. 你需要用到什么画具？（例如：彩色粉笔、蜡笔、马克笔、水彩、铅笔等。）＿＿＿＿＿＿＿
＿＿＿＿＿＿＿＿＿＿＿＿＿＿＿＿＿＿＿＿＿＿＿＿＿＿＿＿＿＿＿＿＿＿＿＿

6. 当你们完成了所有的图片的创作后，尝试一边翻图片，一边演唱歌曲。

7. 当你们的项目完成后，把它分享给你班上的同学，或与一、二年级的同学们一起分享。

 # 创作歌剧

歌剧是一种配上音乐、通常由身穿戏装的歌者演唱并用乐器伴奏的戏剧。其中还有服装、布景、道具，而且通常歌剧中所有的对话或念白都由演唱代替。

歌剧中的词或文本被称为脚本。有时候，脚本是一些非常有名的童话故事，例如《灰姑娘》或《汉赛尔与格莱特》。

歌剧中一个角色的独唱，被称为**咏叹调**。一群人集体演唱，被称为**合唱**。介于咏叹调和合唱之间，一些近似朗诵的对话或念白被称为**宣叙调**。

以小组或班级为单位，创作自己的歌剧。

1. 选择一个童话故事，例如《杰克和豌豆梗》或者《三只坏脾气的山羊》，写一个大约有 15 句基本句子的故事，记得加入一些对话。

2. 选一些你听过的能够与故事相匹配的歌曲。用你的剧本根据语境改写歌词。可以参考音乐书中的一些歌词。

3. 把歌曲编排在一起，为对话创作宣叙调。使用 Do、Re、Mi、So 和 La 来创作咏叹调。

例如，故事《杰克和豌豆梗》可以使用下面的歌曲。

• 《杰克和吉尔》(Jack and Jill) (杰克的妻子名叫吉尔，可在歌曲中简单介绍一下)

• 《小山谷中的农夫》(The Farmer in the Dell) (杰克可以是一名农夫)

• 《燕麦，豌豆，黄豆》(Oats, Peas, Beans) (种植了一颗神奇的豌豆种子，结果长出了巨大的豌豆梗)

• 《我们在攀爬着天梯》(We Are Climbing Jacob's Ladder) (爬上豌豆梗，发现了一只下金蛋的鹅)

• 《Fum, Fum, Fum》(Fum, Fum, Fum) (巨人看见了他，大声吼叫到 "Fee, Fie, Fo, Fum")

• 《在铁路上工作》(Working on the Railroad) (杰克从豌豆梗上滑下来，抓起了斧子砍了起来，他唱道 "我会砍掉这棵豌豆梗" ……)

4. 把你的歌剧教给班级里的其他同学，选择一些同学扮演其中的角色。

5. 从家里寻找一些材料制作服装。

6. 为其他班级的同学表演这部歌剧。

 D 部分的音乐术语

第一部分： 将 A 列中的音乐术语和 B 列中对应的正确释义用线连起来。

	A	**B**
1.	诗歌	歌剧的词或文本
2.	歌剧	短小的音乐主题或乐思
3.	剧本	歌剧中的独唱部分
4.	咏叹调	采用押韵形式写作的作品
5.	动机	配有人声或管弦乐的戏剧

第二部分： 从下面的词中选出正确的答案填写在下面的横线上。

谚语　　　插图　　　韵律　　　宣叙调　　　合唱

1. 印刷在图书或其他文本中的设计、图片、平面图、图表、表格或者地图叫作 ＿＿＿＿＿＿＿。

2. ＿＿＿＿＿＿＿ 是常用于歌剧、清唱剧、康塔塔等类似的作品中的，带有配乐及押韵朗诵的作品形式。

3. 为一群歌唱者而创作的歌曲，被称为 ＿＿＿＿＿＿＿。

4. ＿＿＿＿＿＿＿ 是因常用而知名的格言或名言。

5. 当一些词带有相同的结尾音时，它们是 ＿＿＿＿＿＿＿。

第三部分：拓展！拓展！

说出一个取材于童话的歌剧名称。＿＿＿＿＿＿＿＿＿＿＿

参考答案

A部分：认识节奏

第12课，第19页

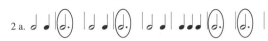

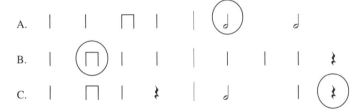

第1课，第8页

你的拍子在哪里？（心跳）
4. a, c, f, h

第5课，第12页

1. 慢
2. 快
3. 乌龟 = d, e
 兔子 = a, b, c, f, g

第7课，第14页

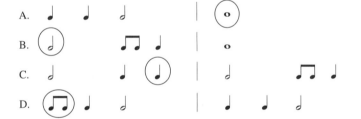

3. b, d, a, c

第14课，第21页

1. 三拍；2. 二拍；3. 三拍；4. 二拍；5. 三拍；6. 二拍；
7. 二拍；8. 三拍；9. 三拍

第15课，第22页

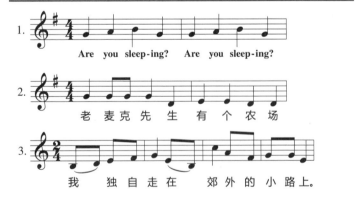

（一个二分音符或
两个四分音符）

第8课，第15页

A. R；B. B；C. R；D. B；E. B；F. R；G. R；H. B

第16课，第23页

参考答案见第131页。

第9课，第16页

1. D；2. A；3. B；4. C

第17课，第24页

1 a. 3；1 b. 1½；1 c. ¾

请你算一算

1. 4；2. 3；3. 1；4. ½；5. 4½；6. 2¾；7. 2；8. 2

第10课，第17页

第18课，第25页

参考答案见第131页。

第11课，第18页

1.

Are you sleep-ing? Are you sleep-ing?

2.

老 麦 克 先 生 有 个 农 场

3.

我 独 自 走 在 郊 外 的 小 路 上。

第19课，第26页

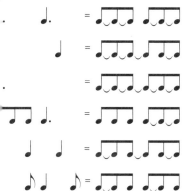

第20课，第27页

$1 + 1 + 1 + 1 = 4$

$1/2 + 1/2 + 1/2 + 1/2 + 2 = 4$

$2 + 2 = 4$

$1/2 + 1/2 + 1/2 + 1/2 + 1 + 1 = 4$

4

$1 + 1 + 2 = 4$

7. $1 + 1 + 1/2 + 1/2 + 1 = 4$

8. $1 + 2 + 1 = 4$

9. $1 + 1 + 2 = 4$

10. $1 + 1/2 + 1/2 + 1/2 + 1/2 + 1 = 4$

11. $1/2 + 1/2 + 2 + 1 = 4$

12. $1/2 + 1/2 + 1 + 2 = 4$

第21课，第28页

答案见第132页。

第22课，第29页

1 f.

1 g.

1 h.

1 i.

第23课，第30页

2 b. o = **5**
$4 + 1$

2 c. o o o = **12**
$4 + 4 + 4$

2 d. = **2**
$1 + 1$

2 e. = **4**
$3 + 1$

2 f. = **3**
$2 + 1$

2 g. = **4**
$2 + 2$

2 h. = **1-1/2**
$1 + 1/2$

2 i. = **1**
$1/2 + 1/2$

1 a. From ev - 'ry moun - tain - side,

1 b. through the white and drift - ed snow

1 c. Do - na no - bis pa - cem, pa - cem,

2 a. 连线；2 b. 连线；2 c. 连音线；2 d. 连线；2 e. 连音线；2 f. 连音线

第24课，第31页

1.

2.

3.

4.

5.

6.

7.

8.

1. 全休止符；2. 四分休止符；3. 二分休止符

第25课，第32页

1.

2.

3.

4.

5.

6.

7.

8.

1. 八分休止符；2. 十六分休止符

第26课，第33页

1.

2.

3.

4.

5.

6.

7.

8.

1.二分休止符； 2.八分休止符； 3.全休止符； 4.十六分休止符； 5.四分休止符

第27课，第34页

1. 2； 2. 4； 3. 8； 4. 16； 5. 2； 6. 4；
7. 8； 8. 2； 9. 4； 10. 2； 11. 4

第28课，第35页

1. high flying

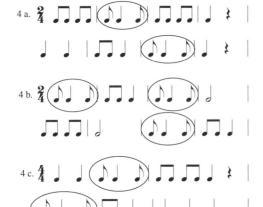

第29课，第36页

2.一个； 3.一种（钢琴）
拓展！拓展！–《骗中骗》

第31课，第38页

A.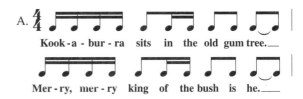

Kook-a-bur-ra sits in the old gum tree.

Mer-ry, mer-ry king of the bush is he.

B.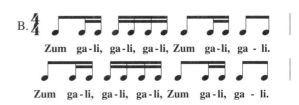

Zum ga-li, ga-li, ga-li, Zum ga-li, ga-li.

Zum ga-li, ga-li, ga-li, Zum ga-li, ga-li.

C.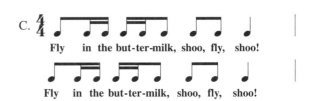

Fly in the but-ter-milk, shoo, fly, shoo!

Fly in the but-ter-milk, shoo, fly, shoo!

第32课，第39页

参考答案见第132页。

第34课，第41页

1 a.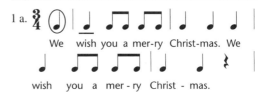

We wish you a mer-ry Christ-mas. We

wish you a mer-ry Christ-mas.

1 b.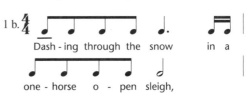

Dash-ing through the snow in a

one-horse o-pen sleigh,

1 c.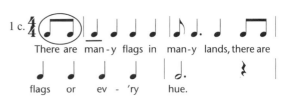

There are man-y flags in man-y lands, there are

flags or ev-'ry hue.

1 d.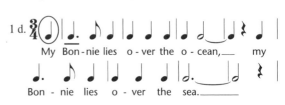

My Bon-nie lies o-ver the o-cean,___ my

Bon-nie lies o-ver the sea.___

1 e.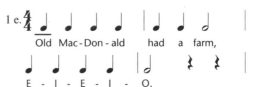

Old Mac-Don-ald had a farm,

E - I - E - I - O.

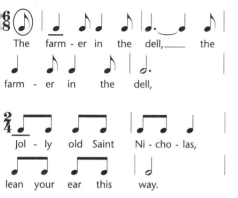

35课，第42页

绪词汇 – 定义 – 速度术语

热情的；精力充沛的活动；presto
忧无虑的；欢快的；allegro
愉快的；喜庆的；allegro
朗的；开心的；allegro
严的；沉重的；lento
泼的；栩栩如生的；presto
宁的；静谧的；moderato/lento
默的；有趣的；allegro/moderato
傲的；自尊的；moderato/lento
沮丧的；难过的；lento

术语	情绪词汇
llegro	愉快的
oderato	骄傲的
oderato/lento	安宁的
resto	热情的
nto	庄严的
nto	静谧的
resto	热情的
oderato	幽默的

36课，第43页

部分
子 = 稳定的拍子
节 = 两小节音符和休止符之间的线
度 = 节拍的快慢
线谱 = 用来书写音符的线和间
线 = 用来连接处于不同线或间的音符的曲线

部分
号
节线
分
奏
音线

第三部分

1. 全音符 = o
2. 全休止符 = ▬
3. 二分音符 = ♩
4. 二分休止符 = ▬
5. 四分音符 = ♩

6. 四分休止符 = ₹
7. 八分音符 = ♪
8. 八分休止符 = ૧
9. 十六分音符 = ♫
10. 十六分休止符 = ૧

第37课，第44页

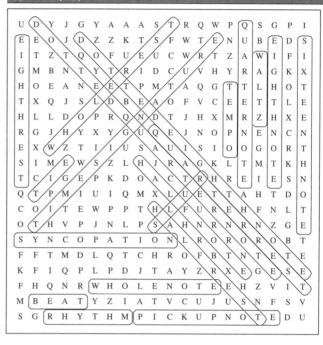

B部分：认识旋律

第38课，第46页

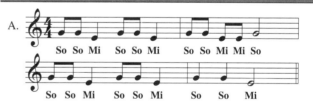

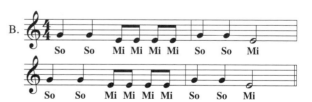

第41课，第50页

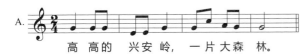

高 高 的　 兴 安 岭，一 片 大 森 林。

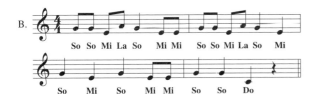

So So Mi La So　 Mi Mi　 So So Mi La So　 Mi

So　 Mi　 So　 Mi Mi　 So　 So　 Do

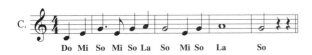

Do Mi So Mi So La　 So Mi So　 La　　　 So

4. "Michael, row …" – C
　 高高的…… – A
　 "Ring around …" – B

第42课，第51页

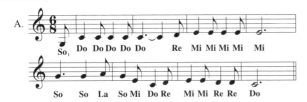

So, Do Do Do Do Do　 Re Mi Mi Mi Mi　 Mi

So　 So La　 So Mi Do Re　 Mi Mi Re Re　 Do

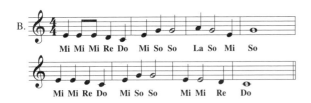

Mi Mi Mi Re Do　 Mi So So　 La So Mi　 So

Mi Mi Re Do　 Mi So So　 Mi Mi　 Re　 Do

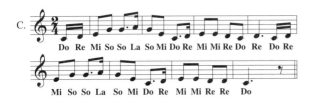

Do Re Mi So So La　 So Mi Do Re　 Mi Mi Re Do　 Re Do Re

Mi So So La　 So Mi Do Re　 Mi Mi Re Re　 Do

拓展！拓展！
A.《山谷里的农夫》（ *The Farmer in the Dell* ）
B.《里尔·丽莎·简》（ *Lil Liza Jane* ）
C.《噢苏珊娜》（ *Oh Susanna* ）

第44课，第53页

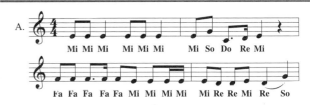

Mi Mi Mi　 Mi Mi Mi　 Mi So Do Re Mi

Fa Fa Fa Fa Fa Mi Mi Mi Mi　 Mi Re Re Mi Re　 So

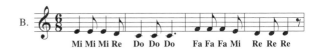

Mi Mi Mi Re　 Do Do Do　 Fa Fa Fa Mi　 Re Re Re

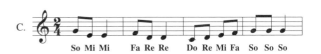

So Mi Mi　 Fa Re Re　 Do Re Mi Fa　 So So So

拓展！拓展！
A.《铃儿响叮当》（ *Jingle Bells* ）
B.《燕麦、豌豆、黄豆》（ *Oat, Peas, Beans* ）
C.《轻轻地划》（ *Lighly Row* ）

第45课，第54页

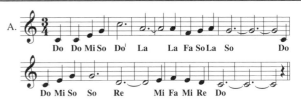

Do　 Do Mi So Do'　 La　 La Fa So La　 So　　 Do

Do Mi So　 So　 Re　 Mi Fa Mi Re　 Do

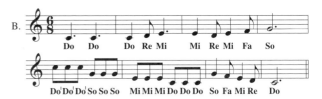

Do　 Do　 Do Re Mi　 Mi Re Mi Fa　 So

Do'Do'Do'So So So　 Mi Mi Mi Do Do Do　 So Fa Mi Re　 Do

拓展！拓展！
A.《美味的意大利面》（ *On top of Spaghetti* ）
B.《划，划，划小船》（ *Row, Row, Row your Boat* ）

第46课，第55页

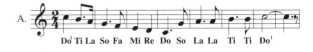

Do' Ti La　 So Fa　 Mi Re Do　 So La La La　 Ti Ti Do'

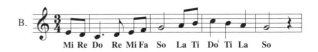

Mi Re Do　 Re Mi Fa　 So　 La Ti Do' Ti La　 So

拓展！拓展！
A.《普世欢腾》（ *Joy to the World* ）
B.《第一首圣诞颂》（ *The First Noel* ）

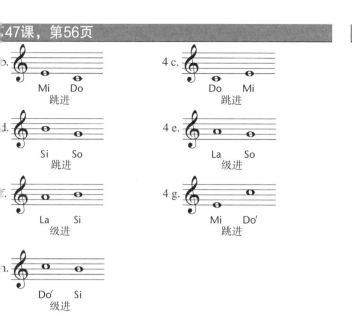

D E F G A B C

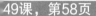

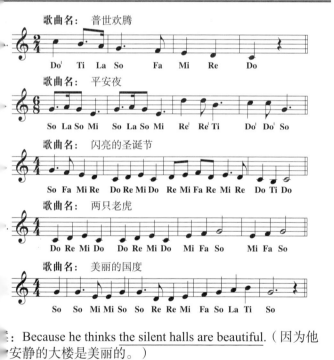

答：Because he thinks the silent halls are beautiful.（因为他
认为安静的大楼是美丽的。）

B C D E F G A

答案：Because the little ants are merry.（因为小蚂蚁在庆祝。）

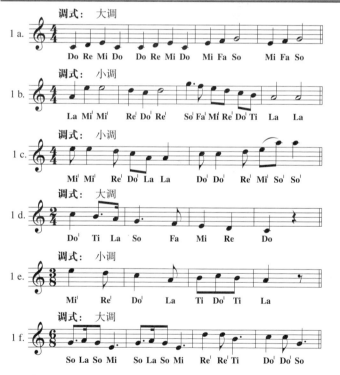

拓展！

A.《两只老虎》（Are You Sleeping?）
B.《美丽的小马驹》（All the Pretty Little Horses）
C.《独木舟之歌》（Canoe Song）
D.《普世欢腾》（Joy to the World）
E.《三博士歌》（We Three Kings）
F.《平安夜》（Silent Night）

7. 钢琴，吉他，竖琴，管风琴
8. 他们可以同时发出三个或三个以上的音。

第54课，第63页

A. 大调
B. 大调
C. 小调
D. 小调
E. 大调
F. 小调

第55课，第64页

第一部分
1. 音阶 = 将音符按照全音或半音的关系进行组合
2. Mi = 大调音阶的第三个音
3. 和弦 = 同时发声的三个音
4. 五声音阶 = 五个音构成的音阶组合
5. 唱名 = 唱谱时给每个音级使用的名称

第二部分
1. 大调
2. 主音
3. 跳进
4. 小调
5. 级进

第三部分

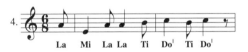

C部分：认识五线谱和音名

第56课，第66页

认识空白的五线谱

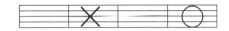

1. 5
2. 4

色彩时间
4. 4

第57课，第67页

1. 大声；　2. 小声；　3. 大声；　4. 小声；
5. 小声；　6. 大声；　7. 小声；　8. 大声

第58课，第68页

1. 低音；　2. 高音；　3. 高音；　4. 低音；
5. 高音；　6. 低音；　7. 低音；　8. 高音

第60课，第70页

1. 下行；　2. 保持不变；　3. 上行；
4. 大部分保持不变

拓展！拓展！
《普世欢腾》（*Joy to the World*）
《铃儿响叮当》（*Jingle Bells*）
《我是一个小茶壶》（*I'm a Little Teapot*）
《越过河流，穿过树林》（*Over the River and Through the Wood*）

第61课，第71页

1. thee；　2. native；　3. My
4. 开放式答案 (My)
5. 开放式答案 (country)
6. 开放式答案 (liberty)

第62课，第72页

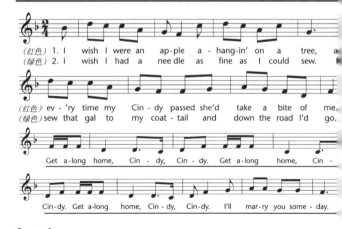

2. apple
4. go

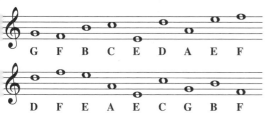

G F B C E D A E F

D F E A E C G B F

动物园

一天，我的**DAD**（爸爸）带我去动物园。我们在那里看见住在**CAGE**（笼子）里的猴子。猴子正在吃**CABBAGE**（卷心菜）。爸爸说："这只猴子弄得我也饿了。午饭**BAG**（包）里有什么？"我拿出了两个**EGG**（鸡蛋）沙拉三明治，我们吃了起来。我的三明治黏糊糊的，弄得我的**FACE**（脸）上到处都是。

猴子吵闹着**BEGGED**（乞讨）食物。它可爱极了，我把一块三明治放在了笼子**EDGE**（边上）。这时候，一个戴着大的亮闪闪的**BADGE**（徽章）的保安走了过来，指了指一个提示牌说到："禁止**FEED**（喂食）动物！"然后我们就坐上**CAB**（出租车）回家了。

（本页中间）
上升

（本页底部）
Mi 和 Fa；Si 和 Do'
一个标准的钢琴键盘有88个琴键
按下一个键就会触发一个锤子敲击一根弦
管风琴、钢片琴、羽管键琴、电子合成器

F；3 b. A；3 c. G；3 d. B；3 e. C；
D；3 g. E；3 h. E；3 i. F

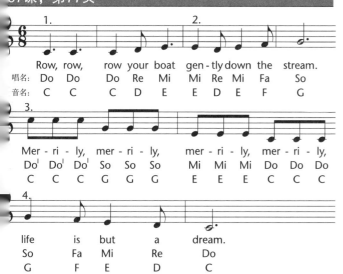

1.
Row, row, row your boat gen-tly down the stream.
唱名：Do Do Do Re Mi Mi Re Mi Fa So
音名：C C C D E E D E F G

3.
Mer-ri-ly, mer-ri-ly, mer-ri-ly, mer-ri-ly,
Do' Do' Do' So So So Mi Mi Mi Do Do Do
C C C G G G E E E C C C

4.
life is but a dream.
So Fa Mi Re Do
G F E D C

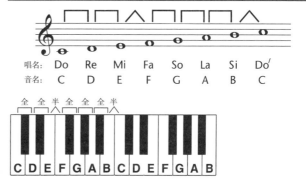

唱名：Do Re Mi Fa So La Si Do'
音名：C D E F G A B C

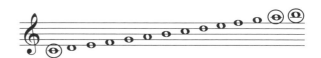

全 全 半 全 全 全 半

C D E F G A B C D E F G A B

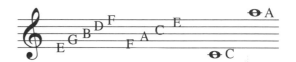

E G B D F F A C E A C

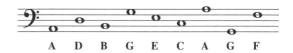

A D B G E C A G F

音乐笑话

一个男人走进了**CAFE**（咖啡馆）点了一碗汤。一个**AGED**（年老的）服务员给他端来了汤。男人喝了一点汤，然后**FACE**（脸）变得通红。

男人说道："这份汤很**BAD**（难喝）。""我都不会把它**FEED**（喂）我的狗。"

服务员建议道："也许你可以**ADD**（加）点盐，或许**DAB**（轻拍）点辣椒酱？"

男人**ADDED**（加了）些调味品，决定再尝一尝那份汤。

正当它准备再盛一勺汤时，他感到**GAGGED**（恶心）。他突然大喊起来："服务员，我的汤里有**BEE**（蜜蜂）！"

"别担心，先生，它不会咬你的。"服务员回答道。

"我当然知道，"男人说道，"等我喝完了这碗汤，它肯定会**DEAD**（死）！"

第一部分

1. 五线谱 = 用来书写音乐的五条线和四条间
2. 小节 = 五线谱中两个小节线之间的部分
3. 小节线 = 将五线谱分成小节的竖线
4. 八度 = 相隔八个音的音程，例如从Do到Do'
5. 音符 = 用来谱写音乐的符号

第二部分

1. 音高　　　　4. 主歌
2. 中央C　　　5. 副歌
3. 大谱表

第三部分

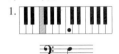 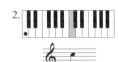 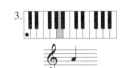

D部分：认识调号

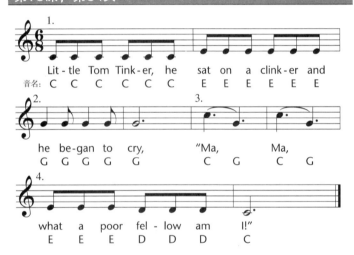

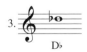 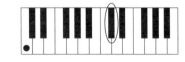

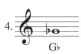 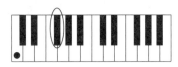

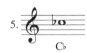 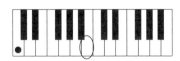

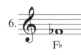 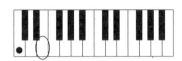

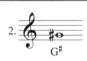 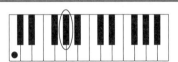

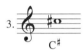 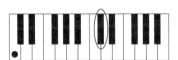

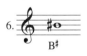 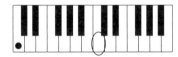

2. C♯, D♭;　3. D♯, E♭;　4. G♯, A♭;　5. A♯, B♭;　6. F;　7. C;
8. G;　9. A;　10. D;　11. E;　12. B
答案：C♯ (See sharp) or you'll B♭ (be flat)

128

调

正确，B音，太高了

确了

调

正确，F音，太低了

确了

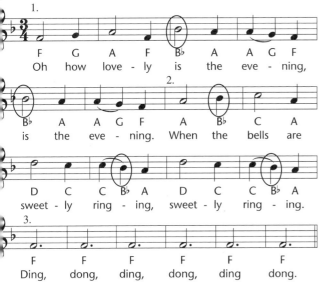

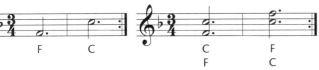

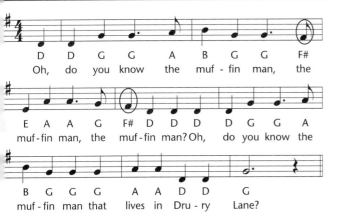

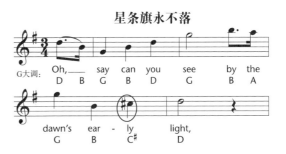

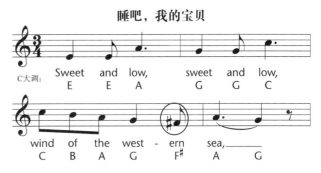

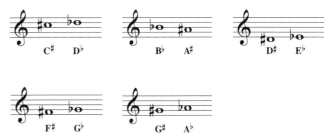

第一部分.
1. 升记号 = 用来表示音高升高半音的符号
2. 主音 = 音乐作品的中心音（DO的位置）
3. 调号 = 一组在歌曲的开头，用来表示歌曲调性（DO的位置）的升记号或降记号
4. 降记号 = 用来表示音高降低半音的符号
5. 临时变音记号 = 添加在歌曲中的，调号中没有的升记号或降记号

E部分：音乐拓展

A.2. 小提琴
A.3. 弦乐

B.1. 圆号
B.2. 铜管乐

C.1. 木琴
C.2. 打击乐

D.1. 大管
D.2. 木管乐

E.1. 钢琴
E.2. 打击乐/弦乐
E.3. 琴槌敲击琴弦；琴弦震动发声

《驾起雪橇》的曲式结构：
前奏 A A B A A C C 　间奏 A A B A A 　尾声

斯科特·乔普林
1. B. 得克萨斯州
2. C. 钢琴
3. B. 演奏音乐
4. C. 雷格泰姆
5. A. 乔治·斯密斯学院
6. C.《枫叶雷格》
7. B. 不是很成功
8. A.《特里莫尼萨》
9. B. 阴郁且喜怒无常
10. C. 精神病医院
11. A. 成为了重要的音乐体裁
12. B. 演艺人
13. C.《骗中骗》

勒罗伊·安德森
1. B. 马萨诸塞州的剑桥
2. C. 瑞典
3. A. 11
4. C. 哈佛大学
5. C. 语言
6. A. 波士顿流行
7. B. 埃莉诺·菲尔凯
8. C. 翻译
9. A. 康涅狄格州
10. B. 热浪
11. C. 迪卡
12. A. 1975
13. A.《切分时钟》
14. B. 微型管弦乐

我们去打猎

Oh, a-hunting we will go.
A-hunting we will go.
We'll catch a little **fox**
and put him in a **box**
and then we'll let him go.

押韵词汇
ape – cape
bear – chair
goat – coat
pig – wig
mouse – house

彼得与狼（配对）
彼得 – 小提琴 – 无忧无虑的
爷爷 – 大管 – 脾气暴躁的
带着枪的猎人 – 定音鼓 – 欣欣向荣的
狼 – 圆号 – 险恶的
鸟儿 – 长笛 – 慌乱的
猫 – 单簧管 – 得意洋洋的
鸭子 – 双簧管 – 悲伤的

第一部分
1. 诗歌 = 采用押韵形式写作的作品
2. 歌剧 = 配有人声或管弦乐的戏剧
3. 剧本 = 歌剧的词或文本
4. 咏叹调 = 歌剧中的独唱部分
5. 动机 = 短小的音乐主题或概念

第二部分
1. 插图
2. 宣叙调
3. 合唱
4. 谚语
5. 韵律

第三部分
汉赛尔与格莱特
灰姑娘

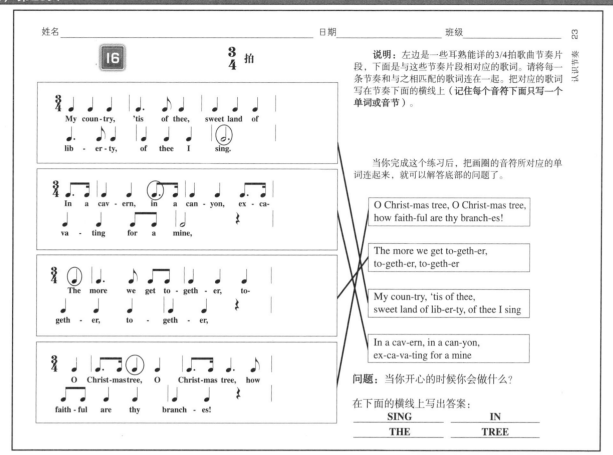

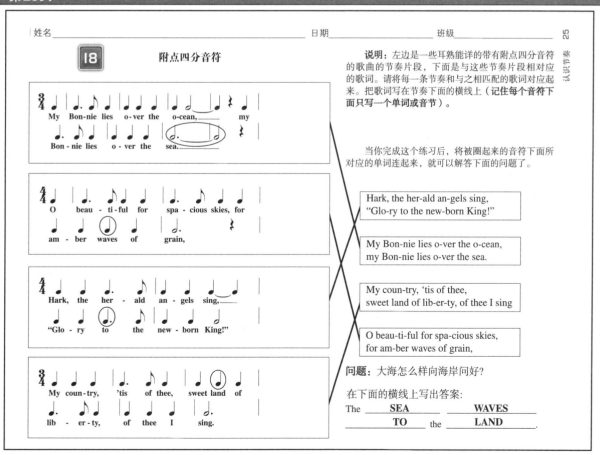

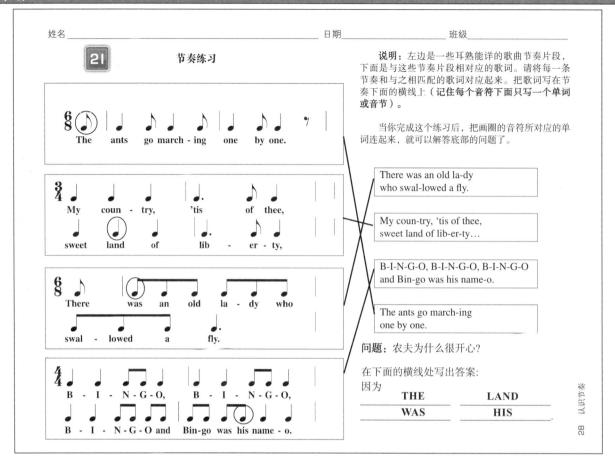

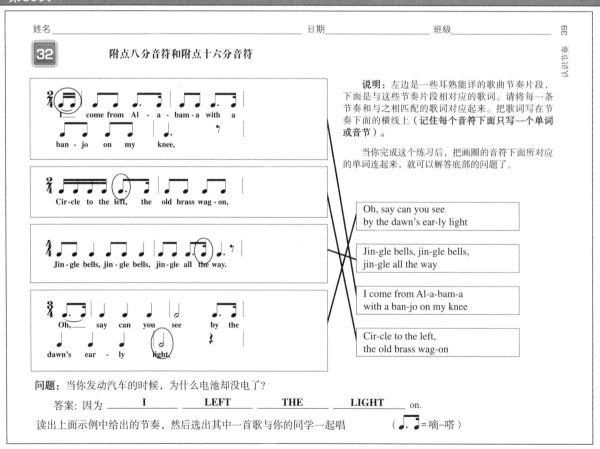

附 录

I. E 部分：音乐拓展中需要用到的唱片列表

- *Peter and the Wolf* (Prokofiev)
- *Concerto in D Minor* (J. S. Bach)
- *Fossils*, from *Carnival of the Animals* (Saint-Saëns)
- *The Entertainer* (Joplin)
- *The Syncopated Clock* (Anderson)
- *Sleigh Ride* (Anderson)
- 第91课的建议曲目 (p.108)
 Little Train of the Caipira (Villa Lobos)
 Danse Macabre (Saint-Saëns)
 The Moldau (Smetana)
 Hoe Down from *Rodeo* (Copland)

II. E 部分：音乐拓展中需要用到的参考书目

关于音乐的书籍

Making Musical Things by Anna Sayre Wiseman
Meet the Marching Smithereens by Ann Hayes
Music by Neil Ardley
Orchestranimals by Vlasta Van Kampen
The Oxford First Companion to Music by Kenneth McLeish

作曲家和音乐家的传记

Bach by Ann Rachlin
Beethoven Lives Upstairs by Barbara Nichol
Duke Ellington by Andrea Davis Pinkney
Louis Armstrong by Genie Iverson
Mozart by Reba Paeff Mirsky
The Value of Giving: The Story of Beethoven by Ann Donegan Johnson

音乐主题的书籍

Ben's Trumpet by Rachel Isadora
Chrysanthemum by Kevin Henkes
Froggy Plays in the Band by Jonathan London
The Maestro Plays by Bill Martin
Max Found Two Sticks by Brian J. Pinkney
Mole Music by David McPhail

Punk Farm by Jarrett Krosczka

The Remarkable Farkle McBride by John Lithgow

Zin! Zin! Zin!: a Violin by Lloyd Moss

儿歌绘本

Down by the Bay by Raffi

If You're Happy and You Know It: Eighteen Story Songs Set to Pictures by Nicki Weiss

Marsupial Sue by John Lithgow

Over the River and Through the Wood by Lydia Maria Francis Child

The Star-Spangled Banner by Francis Scott Key

Take Me Out to the Ballgame by Jack Norworth

This Land Is Your Land by Woody Guthrie

更多歌曲绘本请查询网址：http：//www.musickit.com/songstorya-c.html

诗集

Sing a Song of Popcorn: Every Child's Book of Poems by Mary Michaels White, editor ... etc.

押韵故事

Barn Dance by Bill Martin

Covered Wagons, Bumpy Trails by Verla Kay

Five Little Monkeys Jumping on the Bed by Eileen Christelow

The Fleas Sneeze by Lynn Downey

Giraffes Can't Dance by Giles Andreae

If the Shoe Fits by Alison Jackson

Jamberry by Bruce Degen

Jesse Bear, What Will You Wear? by Nancy White Carlstrom

Louella Mae, She's Run Away by Karen Beaumont Alarcon

Rap A Tap Tap by Leo Dillon

Waters by Edith Newlin Chase

改编为电影的图书

Heartland by Diane Siebert

Let's Go, Froggy! by Jonathan London

Listen to the Rain by Bill Martin

One-Dog Canoe by Mary Casanova

Regards to the Man in the Moon by Ezra Jack Keats

Rooster's Off to See the World by Eric Carle

Sierra by Diane Siebert

Walking Is Wild, Weird, and Wacky by Karen Kerber

玛丽·多奈利（Mary Donnelly）出生并成长于美国内华达州里诺市。她在内华达大学获得艺术学硕士学位的同时，获得了英语和法语双学士学位。大学时期，她组织了两个儿童合唱团，这是一个令她难忘的经历。毕业之后她重返校园，成为一名音乐教师。随后，她在马萨诸塞州剑桥市莱斯利学院获得教育学硕士学位，所研修的课程强调将艺术融入到音乐课堂里。她曾在瓦肖郡学区（内华达州，里诺市）内教授中小学音乐和合唱长达三十年，现在已经退休了。她是美国合唱指挥家协会、全国教育学会以及作曲家、作家和出版人学会的成员。

1985 年，在一次六年级音乐课的协作教学上，玛丽遇见了乔治·斯特里德（George Strid）。校长请他们为学校的读书周创作一部音乐剧。他们将首次合作的作品命名为《百万美元的神秘》。一个创作小组由此而诞生。他们在之后的时间里一直保持合作，共同创作了两百多首歌曲和二十五部音乐剧。玛丽和他的丈夫瑞奇（Rich）以及他们的狗杰克莫·波奇尼（杰克）一同居住在里诺市。

图字：09-2021-0541

图书在版编目（CIP）数据

音乐基础知识 / [美]玛丽·多奈利著；满月明译. – 上海：上海音乐出版社，2023.11 重印

（每日十分钟趣味音乐课）

ISBN 978-7-5523-2502-7

Ⅰ. 音… Ⅱ. ①玛… ②满… Ⅲ. 音乐 – 基本知识 Ⅳ. J6

中国版本图书馆 CIP 数据核字（2022）第 213564 号

书　　名：音乐基础知识
著　　者：[美]玛丽·多奈利
译　　者：满月明

责任编辑：陆文逸
责任校对：孔崇景
封面设计：徐思娇

出版：上海世纪出版集团　上海市闵行区号景路 159 弄　201101
　　　上海音乐出版社　上海市闵行区号景路 159 弄 A 座 6F　201101
网址：www.ewen.co
　　　www.smph.cn
发行：上海音乐出版社
印订：上海信老印刷厂
开本：889×1194　1/16　印张：8.5　图、谱、文：136 面
2022 年 11 月第 1 版　2023 年 11 月第 2 次印刷
ISBN 978-7-5523-2502-7/J · 2305
定价：48.00 元
读者服务热线：(021) 53201888　印装质量热线：(021) 64310542
反盗版热线：(021) 64734302　(021) 53203663
郑重声明：版权所有　翻印必究